徐勇书画选集

慈庵 文怀沙

安徽美术出版社
全国百佳图书出版单位

图书在版编目（ＣＩＰ）数据

徐勇书画选集/徐勇著. -- 合肥 ：安徽美术出版社，2011.5
ISBN 978-7-5398-2751-3

Ⅰ.①徐… Ⅱ.①徐… Ⅲ.①汉字－书法－作品集－中国－现代
②中国画－作品集－中国－现代 Ⅳ.①J222.7

中国版本图书馆CIP数据核字(2011)第069031号

徐勇书画选集

出 版 人：郑 可 封面题字：文怀沙
责任编辑：陈 远 责任校对：史春霖
责任印制：李建森 徐海燕
出版发行：时代出版传媒股份有限公司
　　　　　安徽美术出版社（http://www.ahmscbs.com）
地　　址：合肥市政务文化新区翡翠路1118号出版传媒广场14F
邮　　编：230071
营 销 部：0551-3533604（省内）
　　　　　0551-3533607（省外）
印　　制：安徽联众印刷有限公司
开　　本：889×1194 1/16 印 张：9.5
版　　次：2011年5月第1版 2011年5月第1次印刷
书　　号：ISBN 978-7-5398-2751-3
定　　价：180.00元

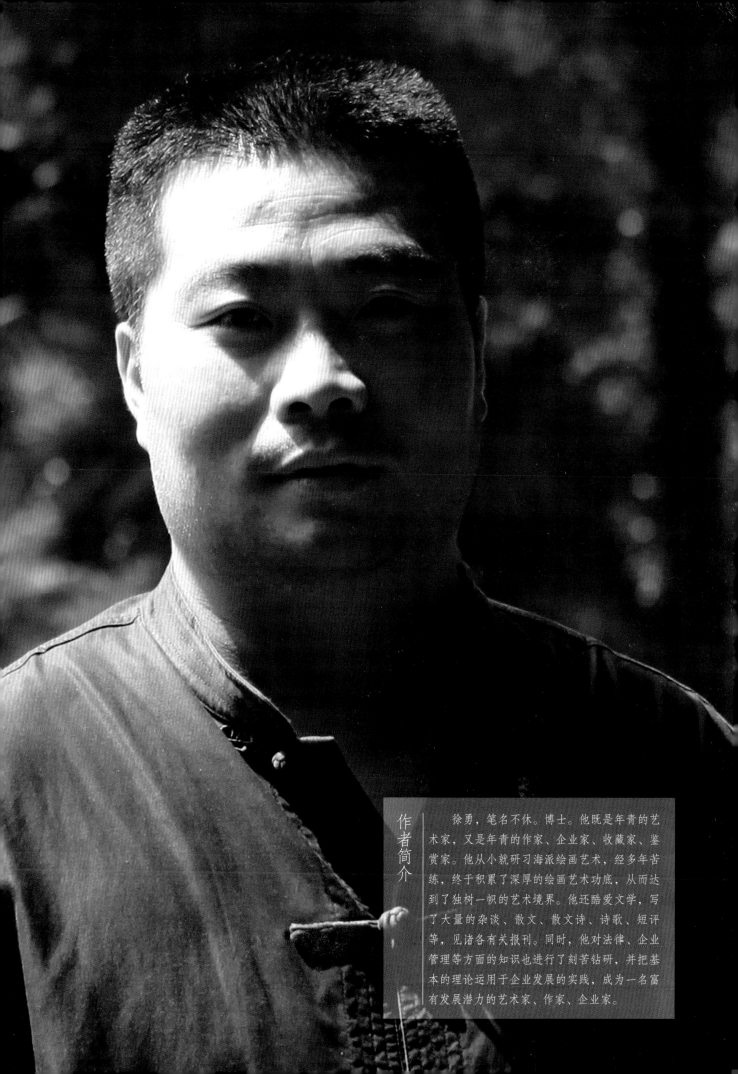

作者简介

徐勇,笔名不休。博士。他既是年青的艺术家,又是年青的作家、企业家、收藏家、鉴赏家。他从小就研习海派绘画艺术,经多年苦练,终于积累了深厚的绘画艺术功底,从而达到了独树一帜的艺术境界。他还酷爱文学,写了大量的杂谈、散文、散文诗、诗歌、短评等,见诸各有关报刊。同时,他对法律、企业管理等方面的知识也进行了刻苦钻研,并把基本的理论运用于企业发展的实践,成为一名富有发展潜力的艺术家、作家、企业家。

立腳不隨流俗轉

留心學到古人難

徐勇勉之 劉海粟 年九七

藝海無涯唯

勤是岸

徐勇日志存高遠

九八年浲項關山書

读书最乐登归沧海

下笔微云起泰山

徐勇属书 辛未秋 朱屺瞻百岁

春華秋實

滄勇屬
癸酉白夏
程士駿書

心中意象 笔底烟云 率性尽情 意趣坦然

—— 谈徐勇先生的绘画艺术

在当今画坛上，徐勇是一位有潜力的画家，他的画有很强的人格定力，丰富的笔墨和静雅的情趣闪耀在画面上，给人一种厚重悠远的感觉。从绘画的创作心态上能看出，徐勇属于新生代范畴，他对人物的绘画神情，均注重发于内，不但求其形，而且重要的是得其神，于形神兼备中寻求一种辐射性语言。在主观美和形式上做到巧妙的结合，只要你注意过徐勇的绘画，你就会发现他画的山水、人物与众不同，在情感上、情绪上透出一种人与自然和谐的时代气息。我想，这也就是他为什么会引起社会广泛关注的原因之一。

历史悠久的中国画最大的优势就是注重写意，特别在意境、神韵、气势上，达到了炉火纯青的程度，但是时代在发展，中国画也要注意外来艺术的滋养，特别要注重把外来艺术的精华化到我们时代的魂魄之中，化到我们民族文化的血脉中。我认为徐勇这一点做得不错，他兼收并蓄，细心研磨，敢于求变、求新，将西方艺术的浑厚色彩、多意线条融入自身的意韵风骨，形成了时代内容、时代精神的新手段。

一位成功的艺术家应是建立在学识修养、才气、人格魅力的基础上得到统一完善。"天分"是不可否认的，有的人，穷毕生精力完成一项事业却终无所成就，有人无论涉入哪项领域均能飞速进步获得成功，这就是"天分"差异。

通读徐勇先生的美术作品令我震撼，其题材之丰富，笔墨之意趣，可观、可喜、可贺，从中看得出曾经是一位学习法律专业的高材生成为企业家、作家、收藏家、书画家的徐勇先生的智慧与才气。

作为一位非专业画家，用他自己的话说："玩玩而已，陶冶情操。"正因如此，他以一种平淡的心态，有别于一些专业画家。其思路自由开阔，无框条限制但又注重传统的研究而不死守传统，学习现代而不趋时尚。一句话，不受传统与今人的束

缚。画心中的画，我用我法。可以说，徐勇的作品，尤其是山水画，是一种心象的流露，所透露出来的是"自由感"。这许是他重读传统经典后的体悟。老庄哲学所讲的本体境界（"道"）与"自由感"是相联系的。庄子将这种自由感称之为"游"（"逍遥游"）。那种由"道"所提示出来的超然物表又包括万物的本体境界，正是通过"游"使心灵得到提升和超越；而就其包统万物而言，"游"是反顾天地、眷恋观世而又不为其所拘束的。这也就是古贤所说的"无往不复，天地际也"。然而，无论如何，"游"乃是一种以本体境界（"道"）为坐标，盘桓了天地之间的状态，它的本质是自由。所以他的山水作品总是体现出一种自然畅达、粗犷豪迈、磅礴大气的境界。

在花鸟画中，他同样在格调、气质、修养、襟抱和艺术追求中达到陶冶与升华。他的花鸟画呈现出两种面目。一是同于山水氤氲浑蒙、气势夺人的大景象，一是秀雅超逸的所谓"书卷气"的花卉小品及"四君子"之作等。

他在人物画中体现的是一种人文精神，一种超脱情境，这也可以看得出是在摆脱功利基础上的修炼结果。

我们纵观徐勇的绘画，大都是直抒胸臆，以色彩感人，有一种宽厚、率真，观之不忘，流连忘返的感觉。虽然他整天忙于企业，但一提笔墨，心能立即静下来，倾心作画，献身于艺术事业，艺术已经注入他的生命之上，于是达到了以静求艺、物我两忘的境界。这也许就是徐勇的绘画为什么能进步得那么快，而且能够打动观者心灵的真正原因。

陈昌本

（中国作协主席团成员、书记处书记，中国文化部原副部长）

大 胆 创 意 笔 墨 新

—— 读青年画家徐勇作品有感

笔墨是中国画几千年积淀下来的绘画语言，是中国画的工具、技法和精神所在。历朝历代的优秀画家总是触景生情，欣然命笔，挥毫泼墨，直抒胸臆。随着时代的发展进步，中国传统绘画的这种笔墨功夫，也面临着创新与发展。徐勇就是自觉顺应时代变化而变革笔墨技法的青年画家之一。

徐勇的绘画作品继承传统而不墨守成规，总是以中国式笔墨元素为主，以西方绘画技法为辅，在强调意象造型，注重笔墨语言锤炼的基础上，将西方绘画的元素有机结合融会于创作之中，大胆借鉴西方绘画的有益元素来表现今天的现实生活，形成了自己独特的艺术风格。我们看到徐勇在自己的作品中经常署名"不休"。这是他在有意识地鞭策自己，扎扎实实打好绘画的基础，一丝不苟地练好笔墨功夫，做到"画不惊人誓不休"。

更为令人欣喜的是，徐勇灵活运用传统笔墨，执著追求中国画的艺术创新，创作了《耕春》、《恬静的山村》、《云涌山乡》等一大批深受广大观众喜爱的好作品。这些作品的内容都是直接取材于江南农村的现实生活。在艺术手法上将传统的泼墨技法与时尚的青绿色彩相结合，形象生动地描绘了农民群众田间劳作的生活场面。作品中既有农民扶犁耕作的场面，又有划着小船湖中捕捞的情景。远处的山重叠而不压抑，整齐的房屋和明亮的水田，更让我们看到了希望田野的喜人景象。

自古以来，凡是有独特艺术风格的画家，都是具有深厚的文化底蕴与生活阅历的艺术家。我们相信画家徐勇只要继续坚持走传统艺术与现实生活相结合的艺术创作道路，其绘画创作必将会有更大的造诣。"笔墨当随时代新"，我们期待徐勇有更多更好的作品问世。

张世彦

（作者系我国著名画家、中央美术学院教授、中国美术家协会会员、中国壁画学会副会长、中国美术家协会壁画艺委会秘书长，曾多次荣获全国美展奖、首届中国壁画大奖和北京荣誉奖，以及美国为壁画《兰亭书圣》所颁荣誉奖。）

目录

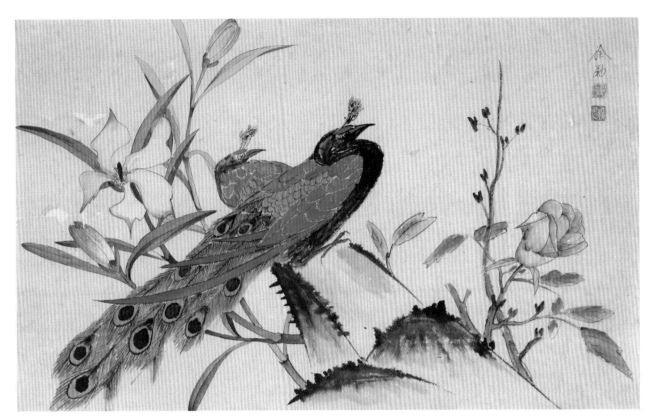

双栖图　68cm×46cm

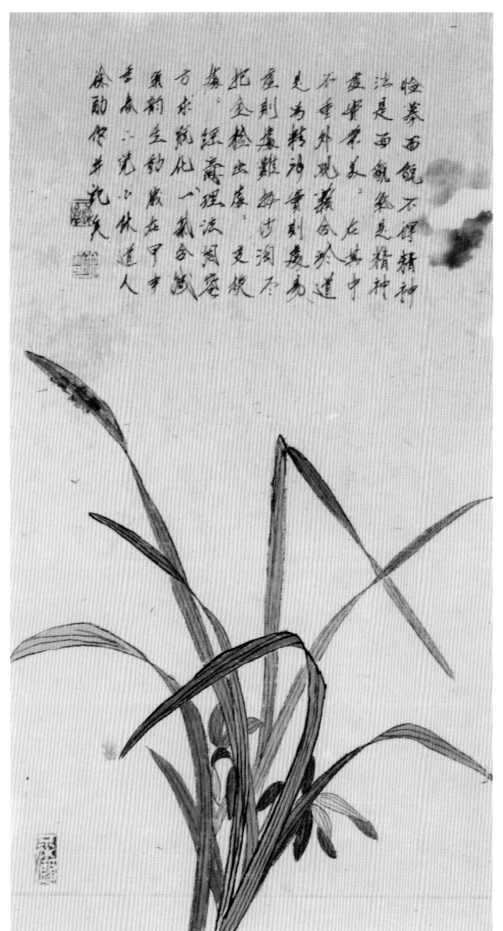

花开小品之一　46cm×68cm

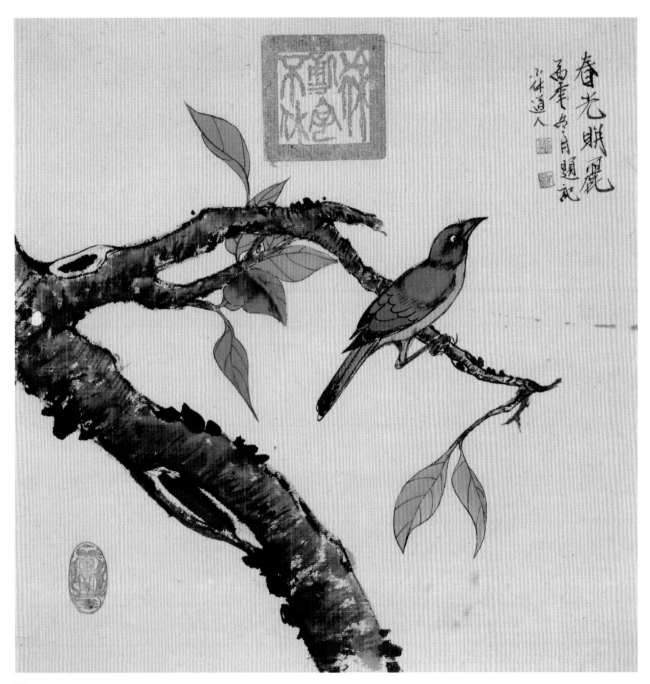

花卉小品之二　50cm×50cm

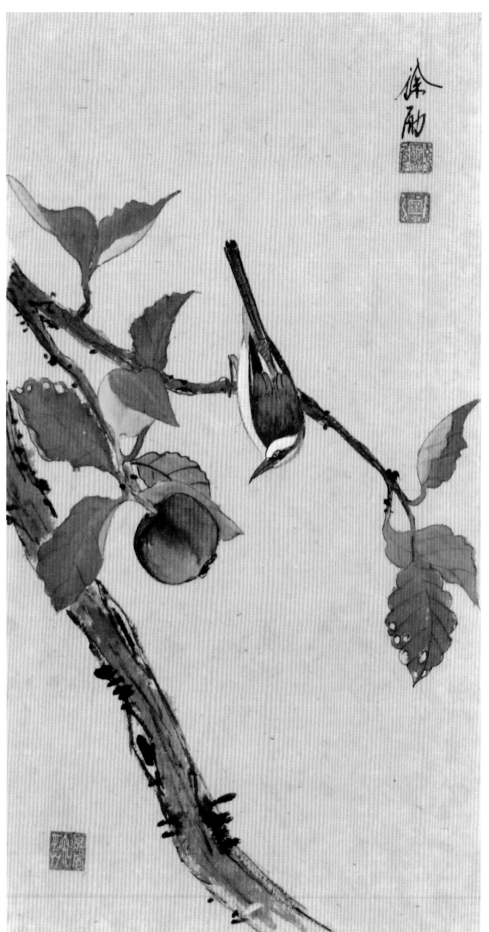

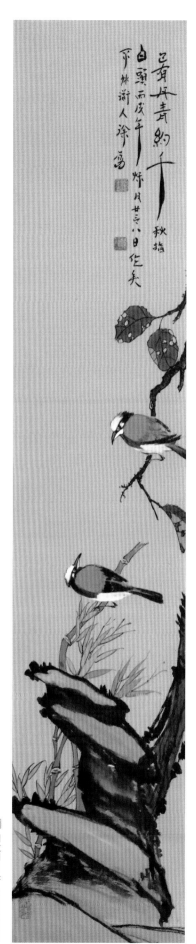

相依到白头 22cm×136cm

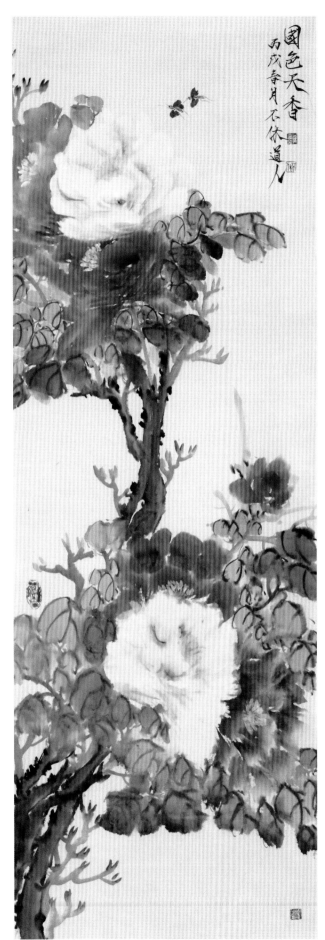

国色天香　46cm×136cm

趣　46cm×136cm

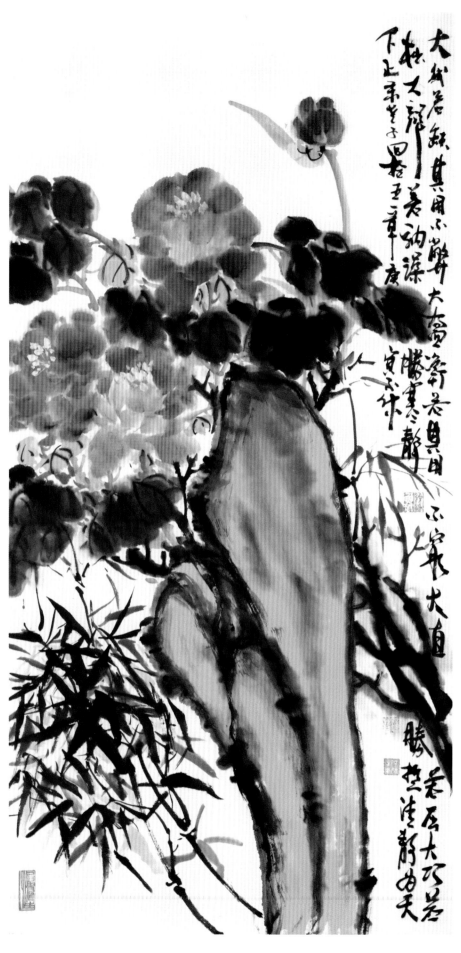

富贵坚石图 68cm × 136cm

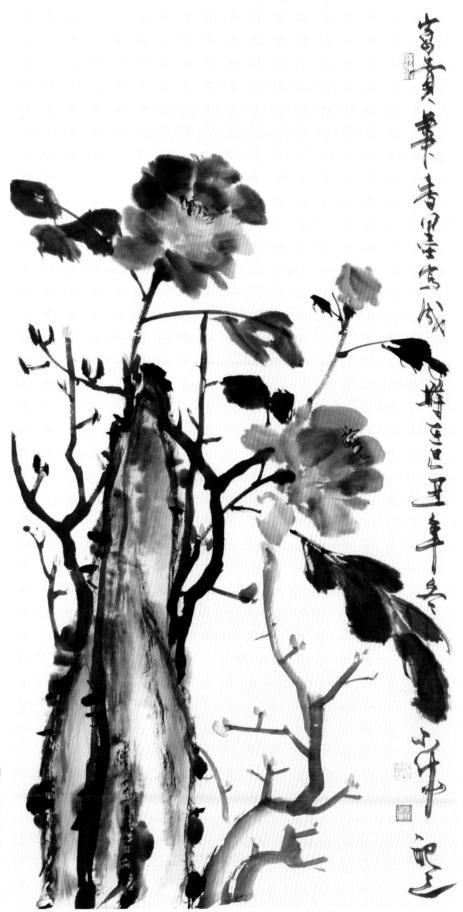

富贵花香墨写成

68cm×136cm

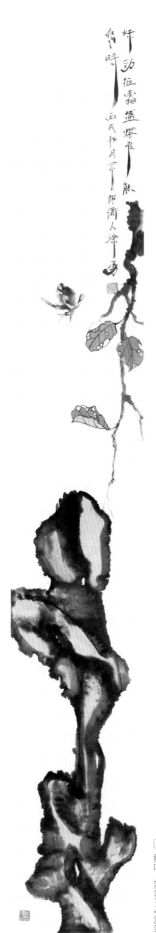

劲拒风相盛挥舞
烂能
怜时
丙戌和月于作潇人徐勇

红叶 22cm×136cm

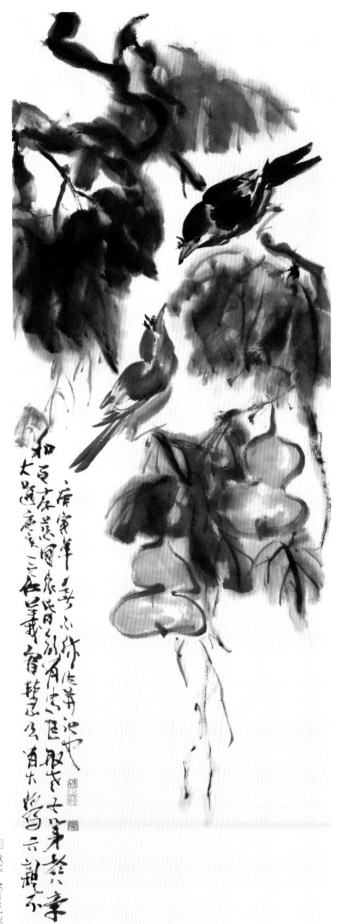

秋实 46cm×136cm

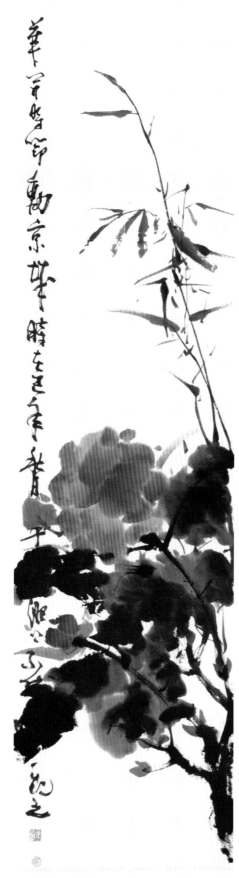

花开时节动京城　34cm×136cm

清玩 乘九月八志軒 時百花盡歇
衡不系陸連雲安得平露垂□□□花□□□

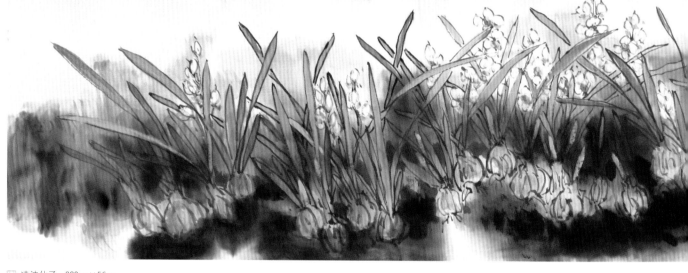

記之道人題異不依之濱龍水于古夏月辛丑時在已丑仙葉送元水道王直魯借黃江橫笑大汀一門出孤花成對真生是弟梅

凌波仙子　220cm×56cm

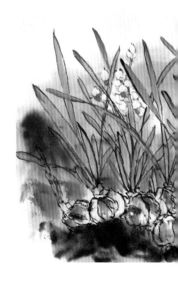

花字已丑年夏下休題并記之

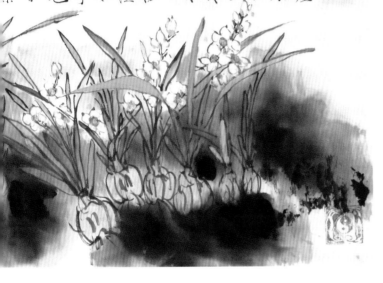

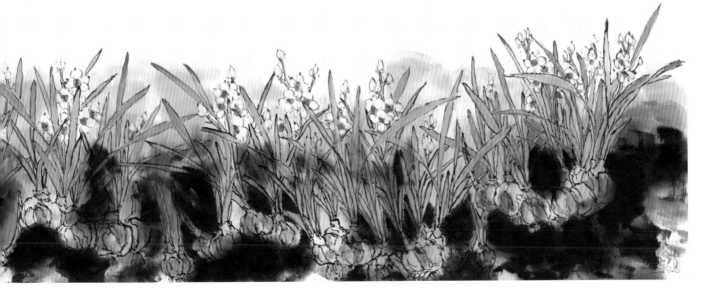

玉洁　180cm×60cm

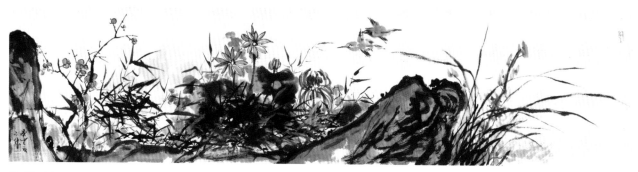

君子之交　180cm×45cm

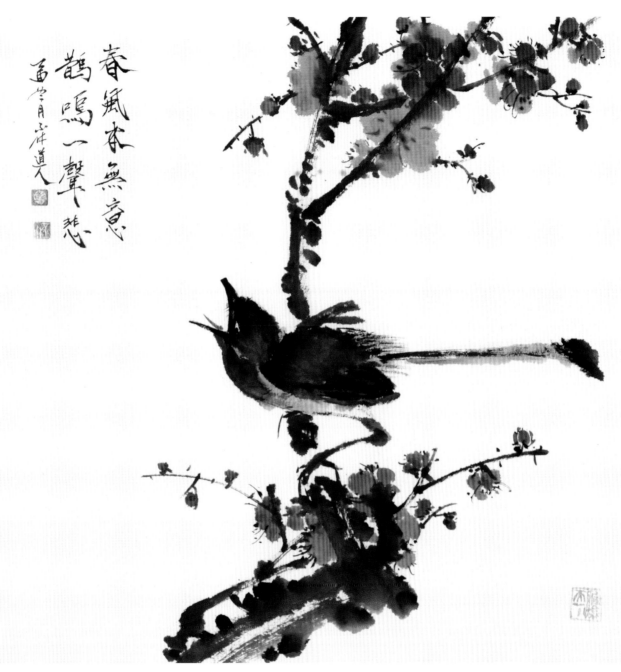

春風本無意
鵲鳴一聲悲
庚寅月小洋道人

歌春　50cm×50cm

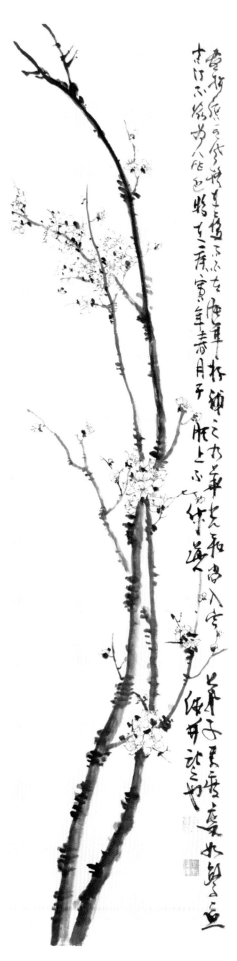

数点梅花天地心

34cm×136cm

荡尽残红好为芳泥乎
唤此百花还竞妍乎六里双垂猫立人省
笔一气倩唐空日休自以然之竹度人千度亥亥

独立人间第一香　70cm×68cm

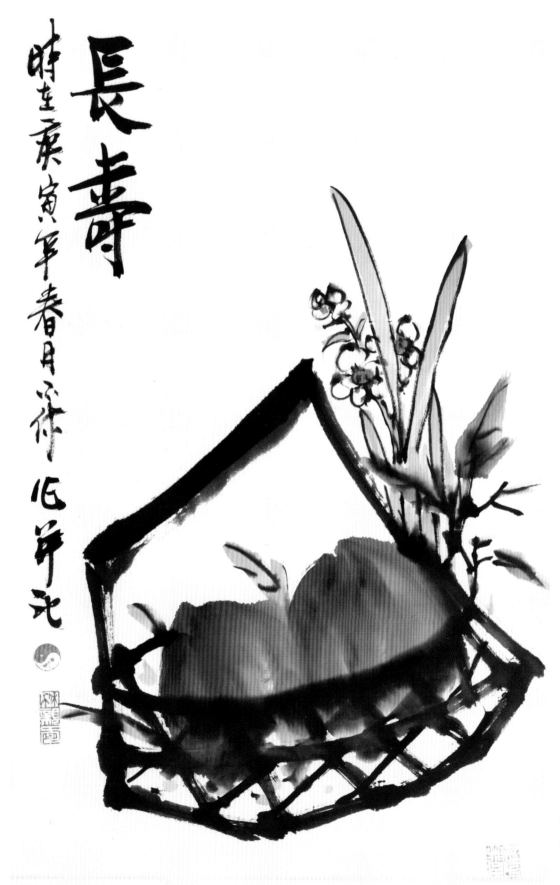

長壽

時在庚寅年春月徐勇正筆

長寿图 47cm×68cm

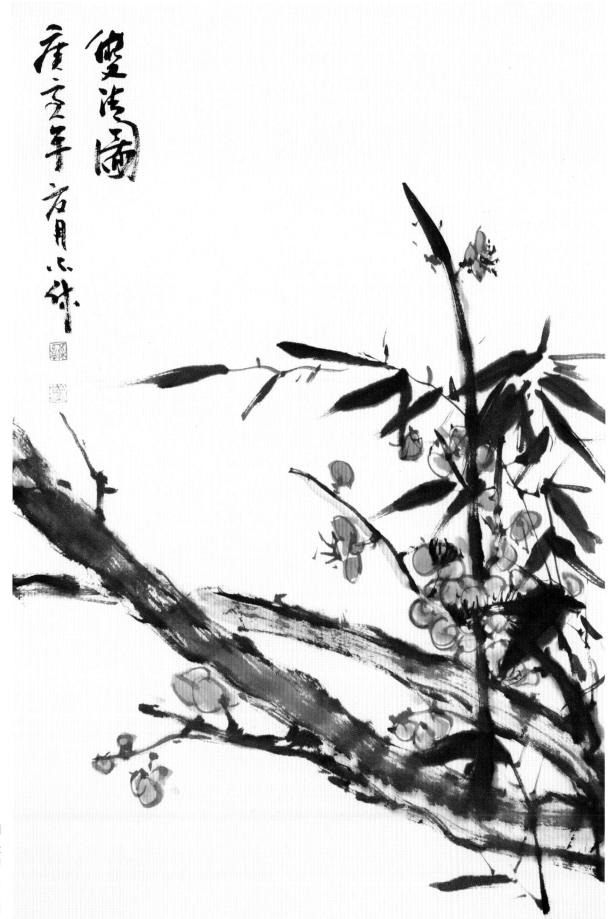

双清图
46cm×68cm

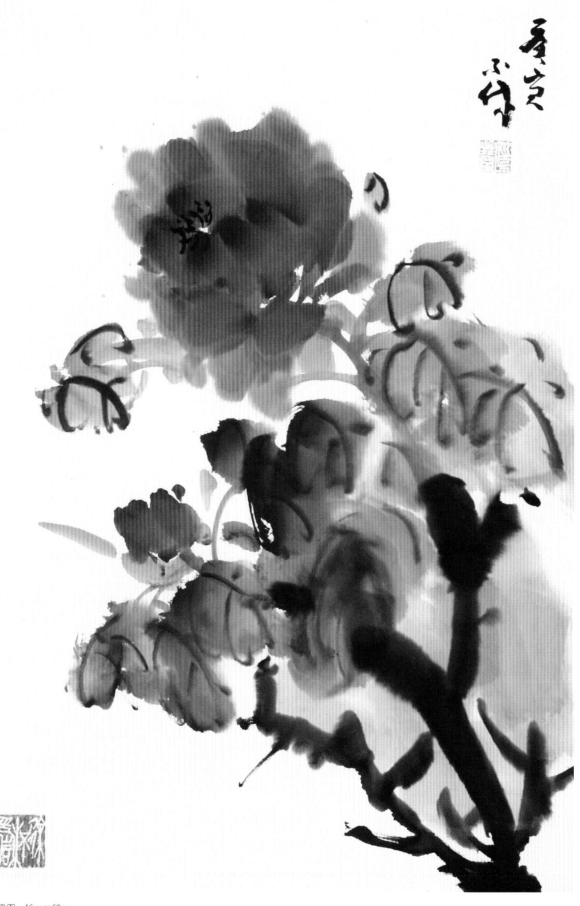

富贵图　46cm×68cm

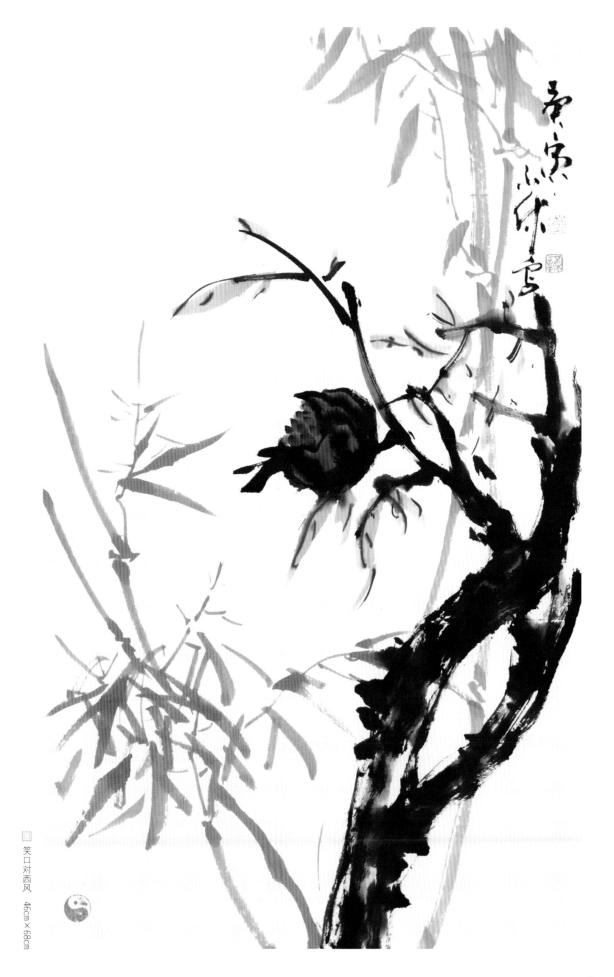

笑口对西风　46cm×68cm

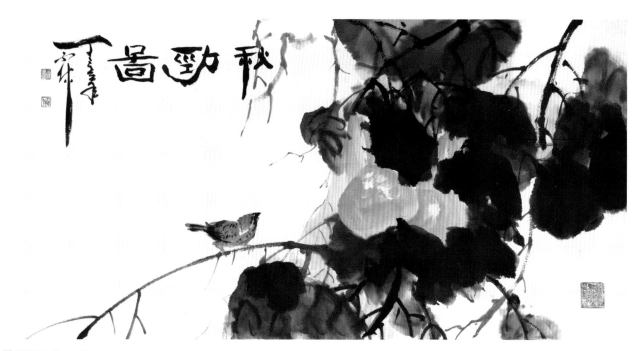

秋劲图　68cm×46cm

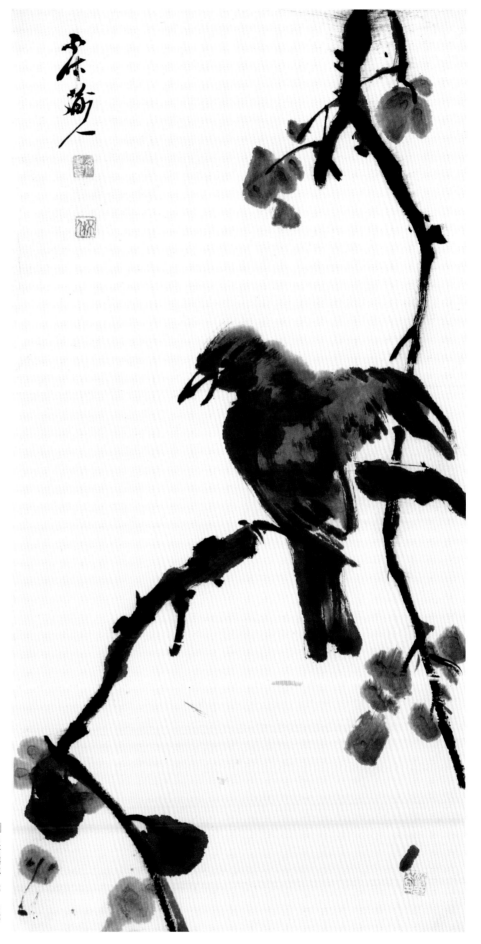

灵禽嬉戏 43cm×68cm

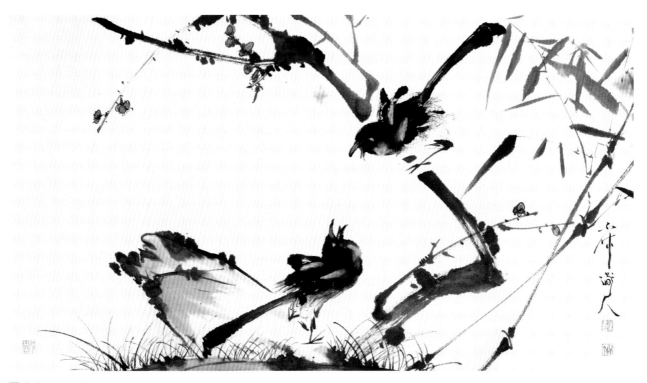

和鸣　68cm×46cm

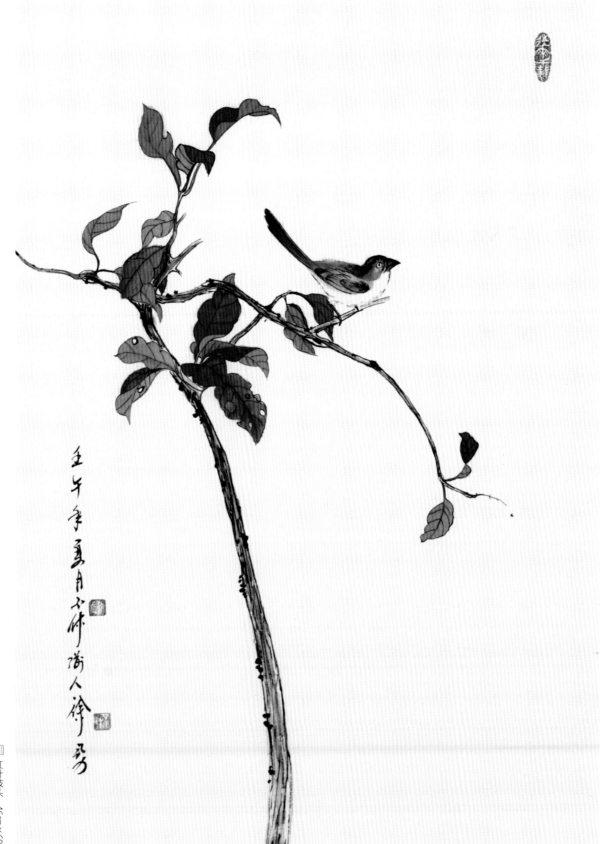

红叶枝头 46cm×68cm

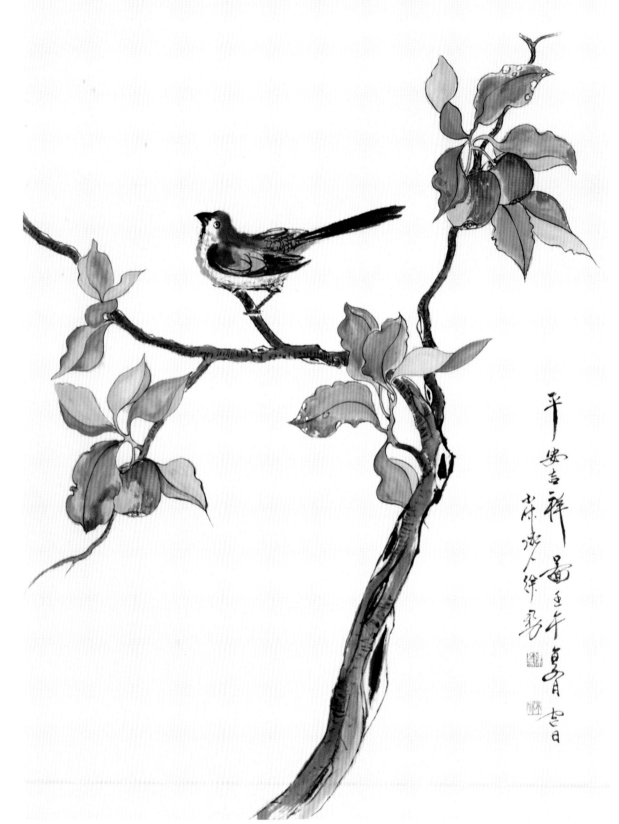

平安吉祥　畫壬午夏月吉日

蒲城人徐勇

平安吉祥　46cm×68cm

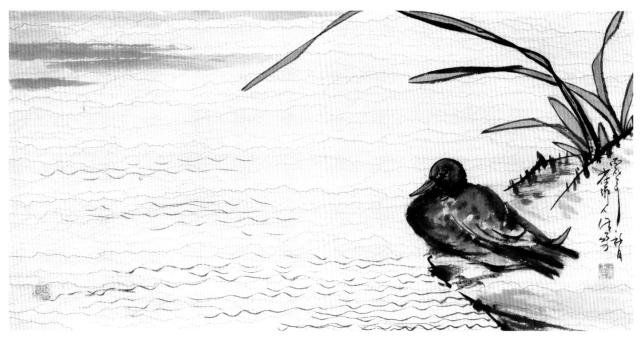

湖汀小憩　66cm×34cm

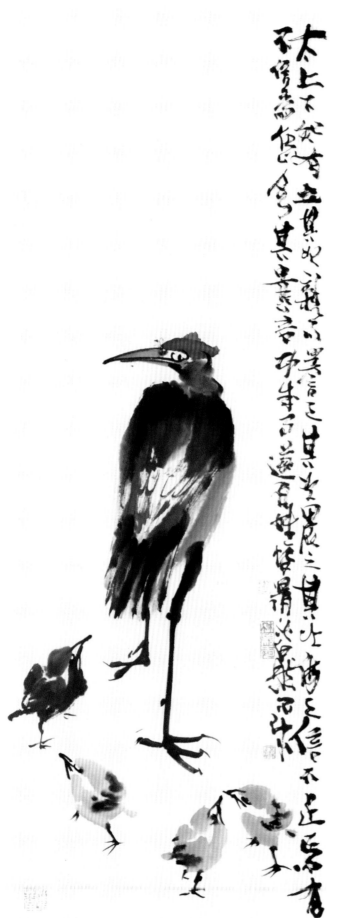

太上不知有之其次親而譽之其次畏之其次侮之信不足焉有不信焉悠兮其貴言功成事遂百姓皆謂我自然

鹤立鸡群 34cm×120cm

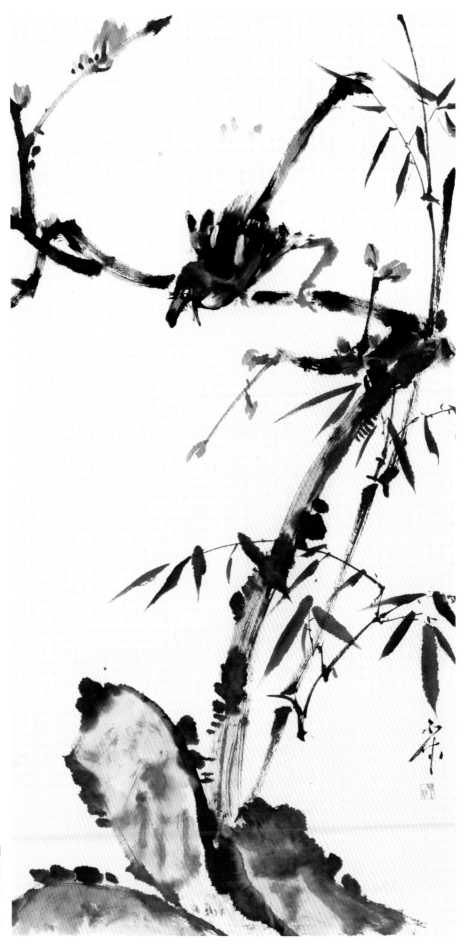

呼友　34cm×68cm

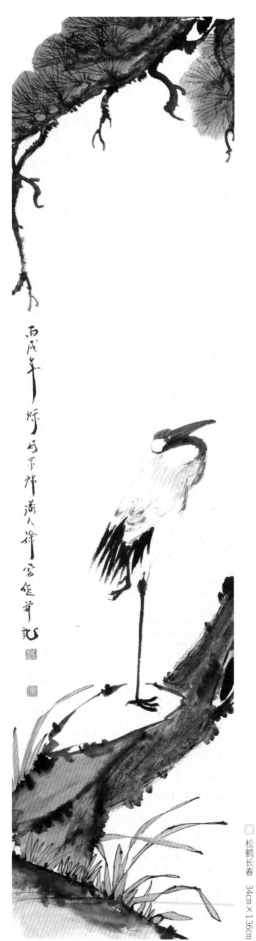

松鹤长春　34cm×136cm

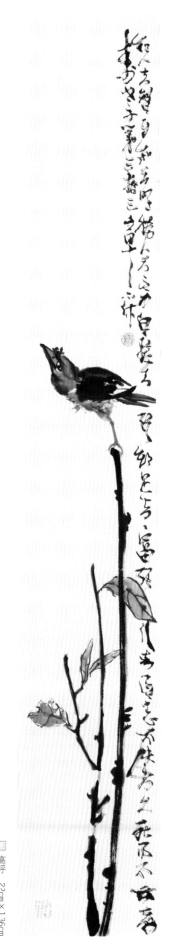

高呼　22cm×136cm

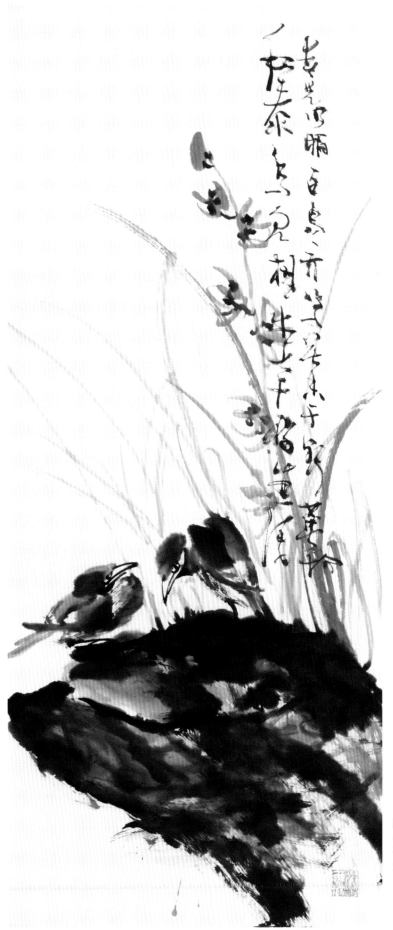

春光明媚 34cm×68cm

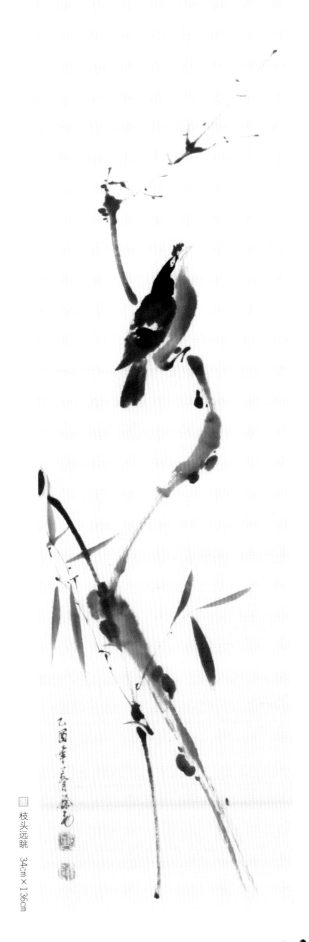

枝头远眺　34cm×136cm

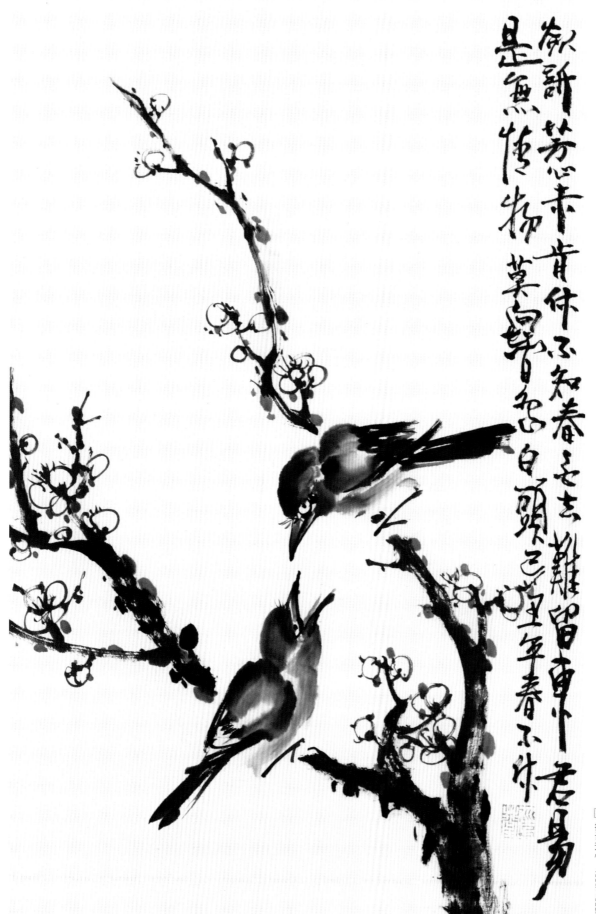

欲诉芳心 46cm×68cm

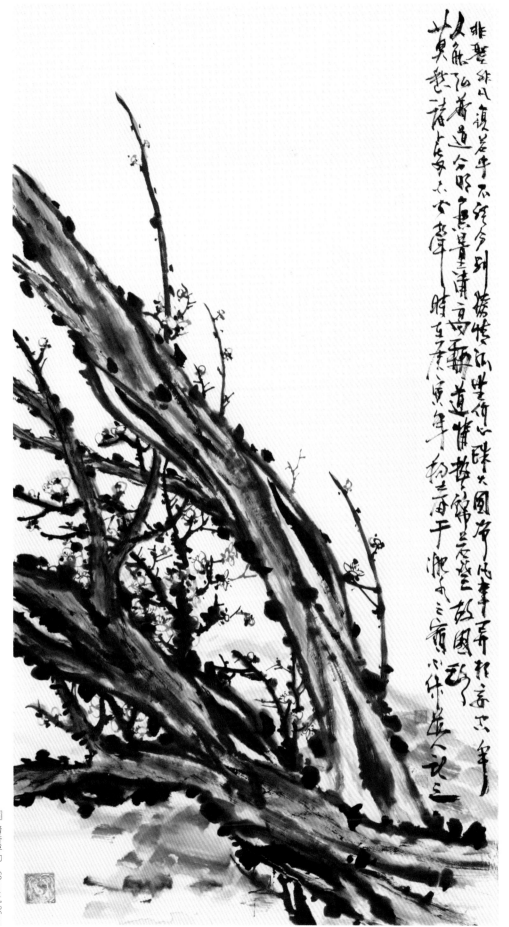

暗香浮动 68cm×136cm

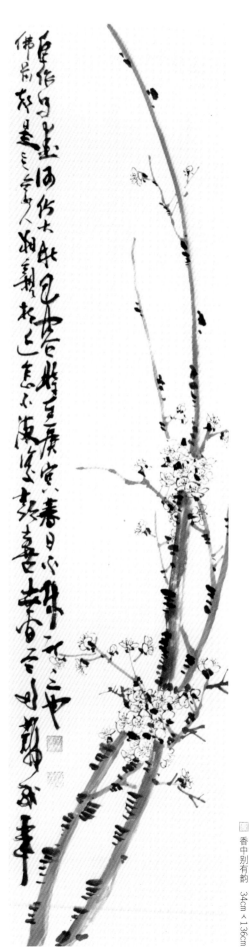

香中别有韵　34cm×136cm

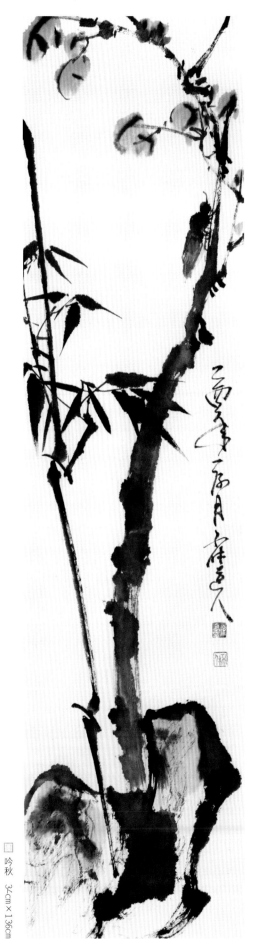

□ 吟秋　34cm×136cm

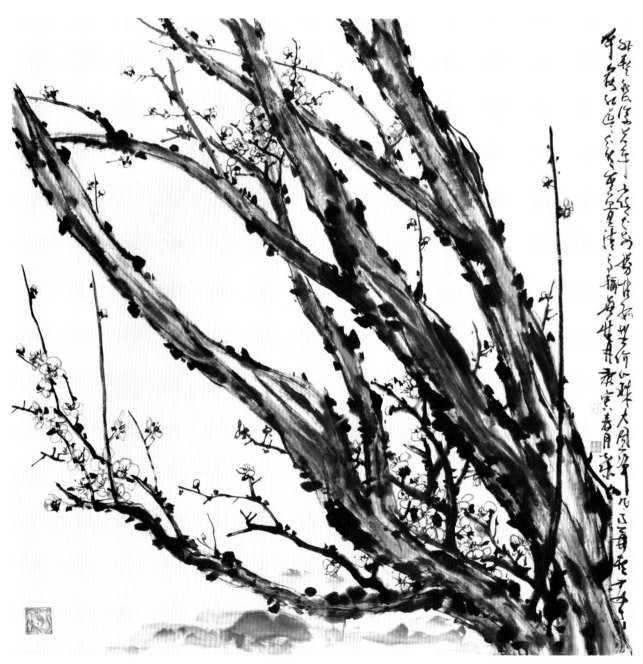

清气满乾坤　136cm×136cm

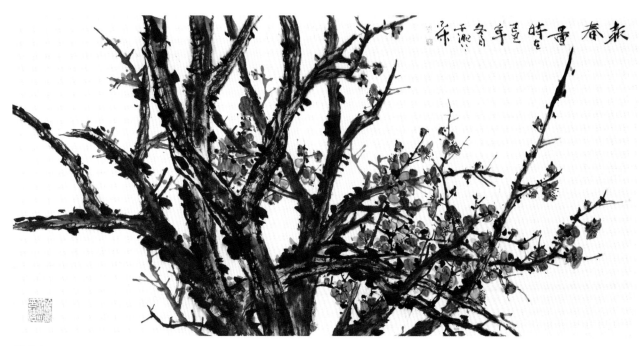

报春　136cm×68cm

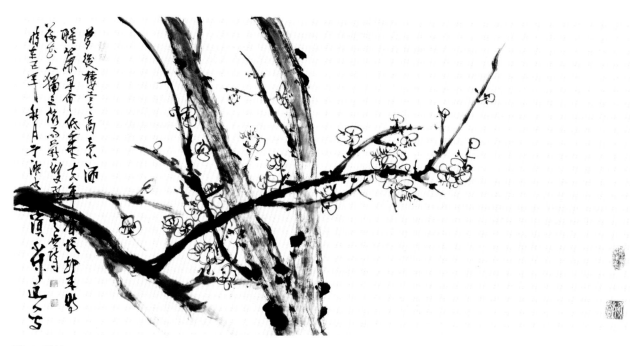

疏影横斜　136cm×68cm

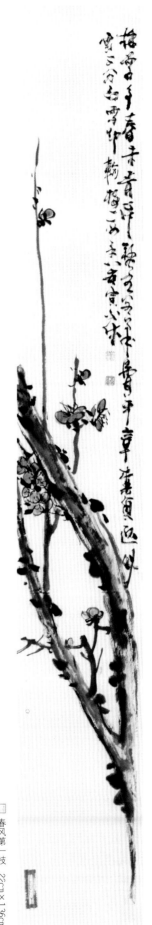

春风第一枝　22cm×136cm

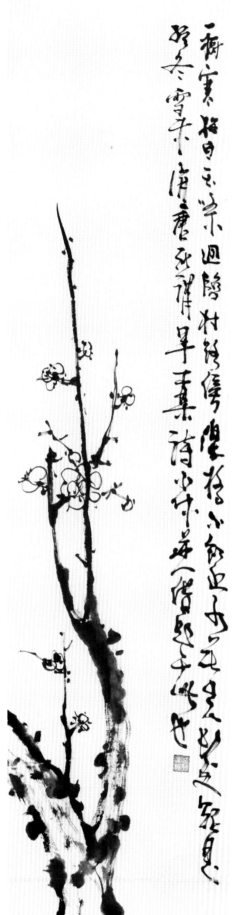

孤标高格　34cm×136cm

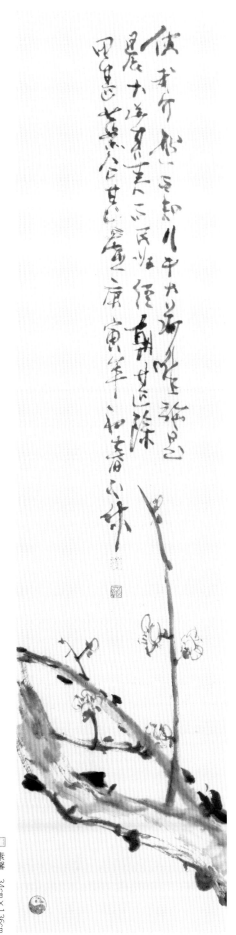

素馨　34cm×136cm

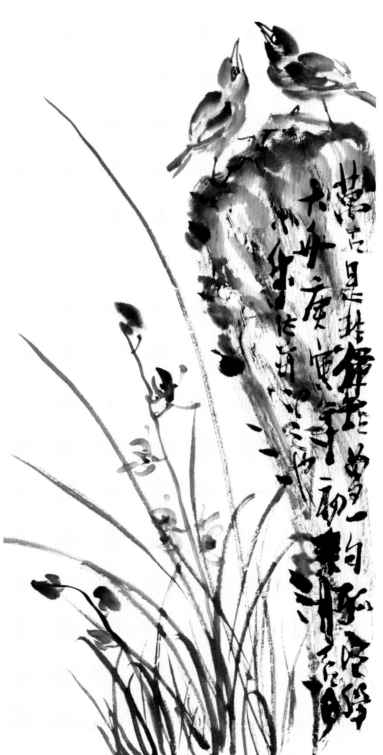

闲语幽谷浴清芬　46cm×100cm

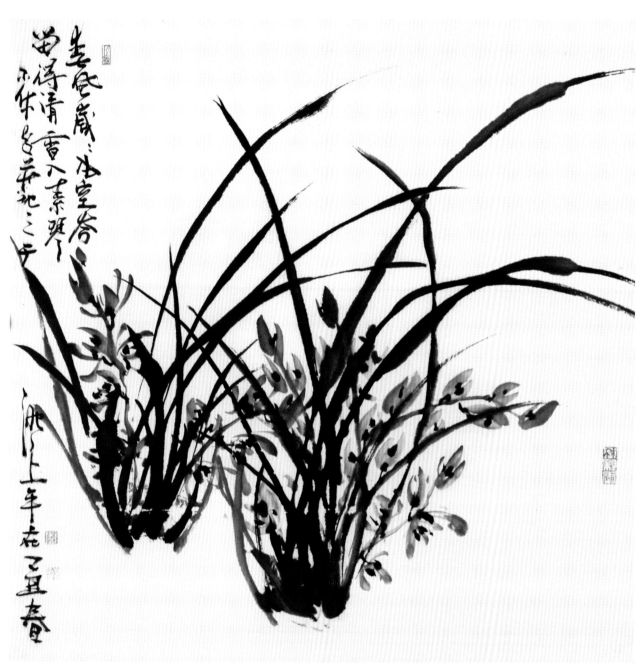

图 春风岁岁 68cm×68cm

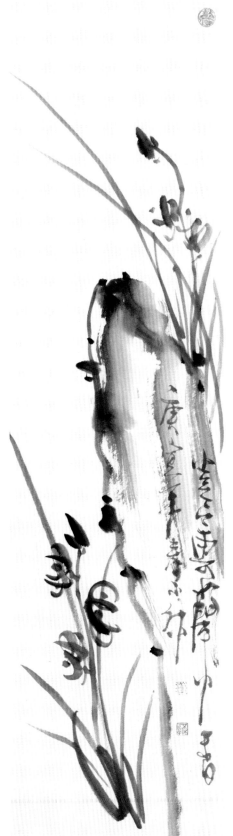

幽香 34cm×136cm

兰幽香风远

34cm×136cm

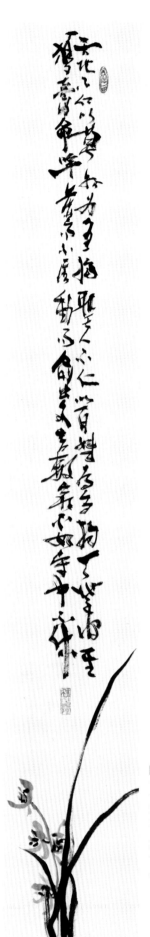

寸心原不大　容得许多香　22cm×136cm

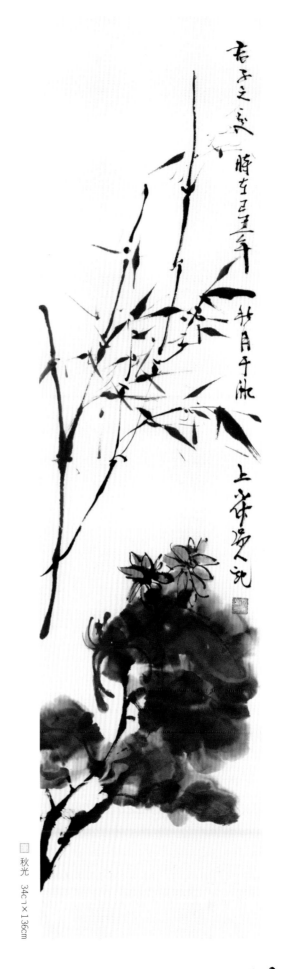

□ 秋光　34cm×136cm

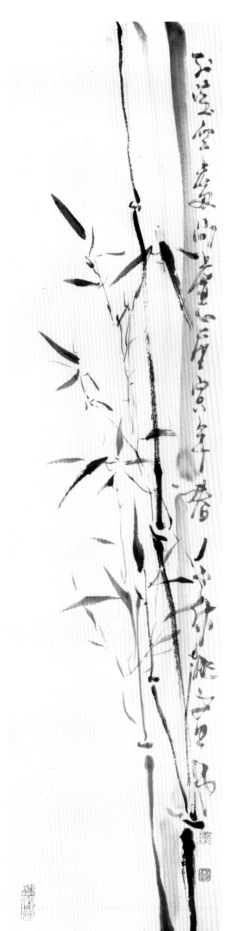

到凌霄处总虚心 34cm×136cm

興可圍竹竹時見竹不見人豈獨不見人嗒然遺其身

其身與竹化無窮出清新莊周世無有誰知此凝神

辛庚亥年夏月小休那蔚莆記

与可画竹时　见竹不见人　68cm×100cm

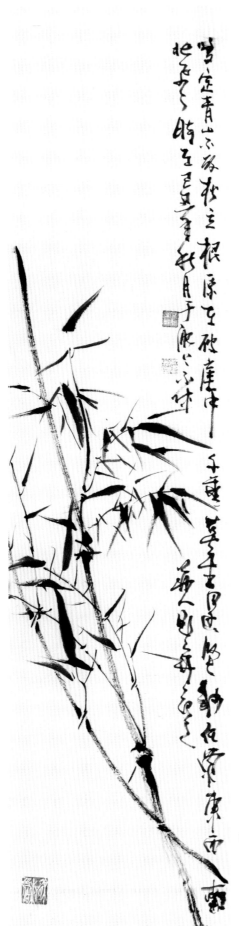

咬定青山不放松，立根原在破岩中。千磨万击还坚劲，任尔东西南北风。庚寅夏徐勇于康乐斋

虚怀　34cm×136cm

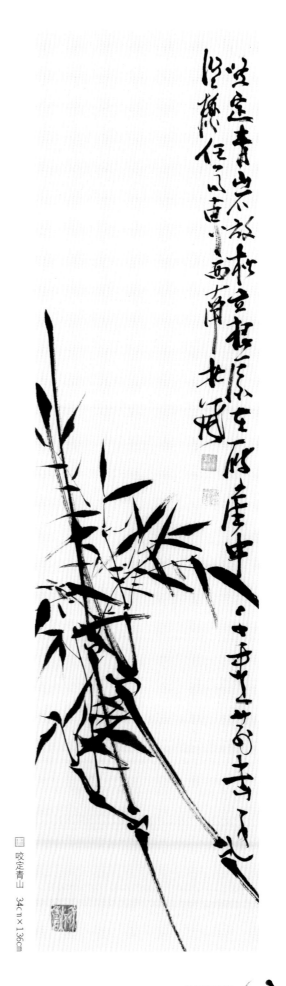

咬定青山 34cm×136cm

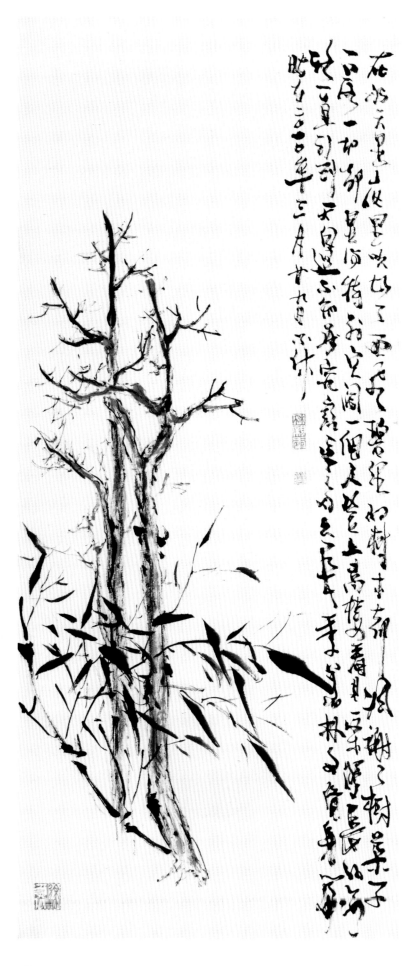

友邻　47cm×136cm

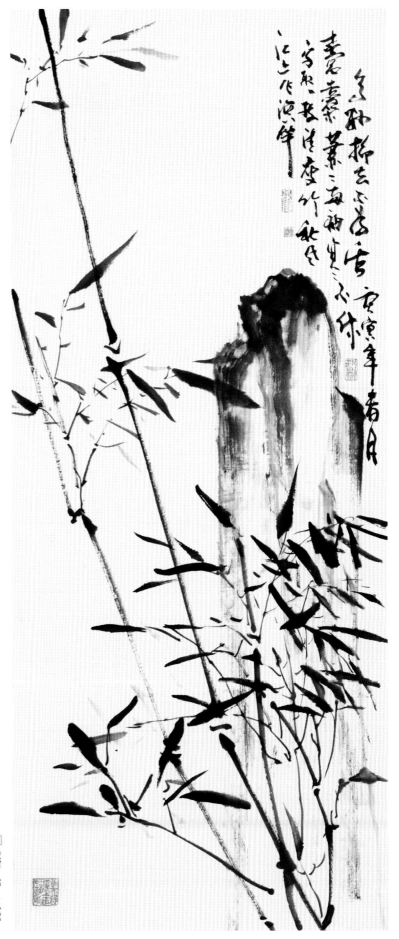

凌霄　47cm×136cm

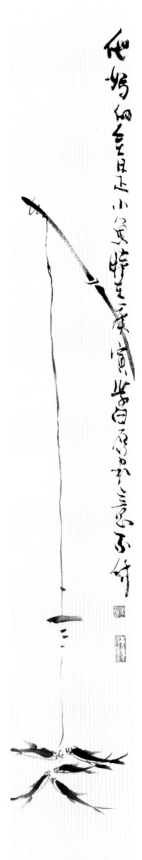

華牙時節動京華
乙丑年臘月吉日于池水之濱
徐勇化每处之也

花开时节动京城　34cm×68cm

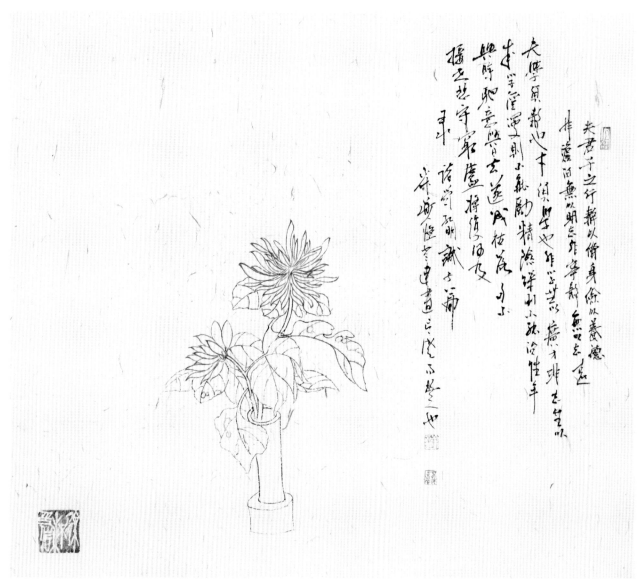

瓶花　50cm×50cm

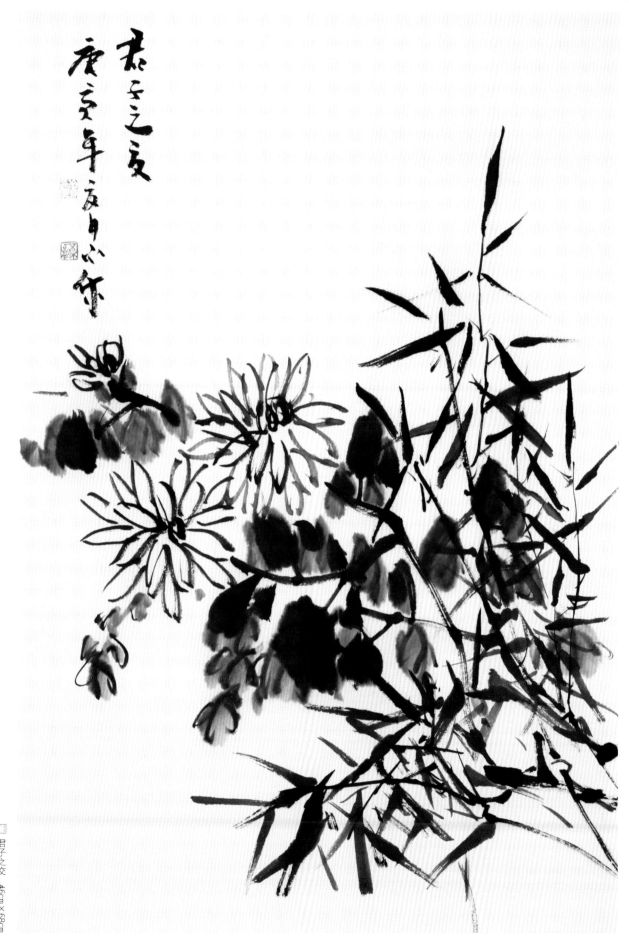

君子之交　46cm×68cm

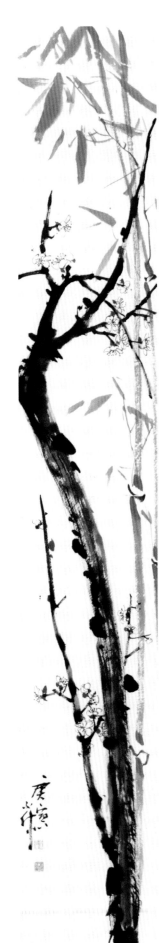

相携 22cm×136cm

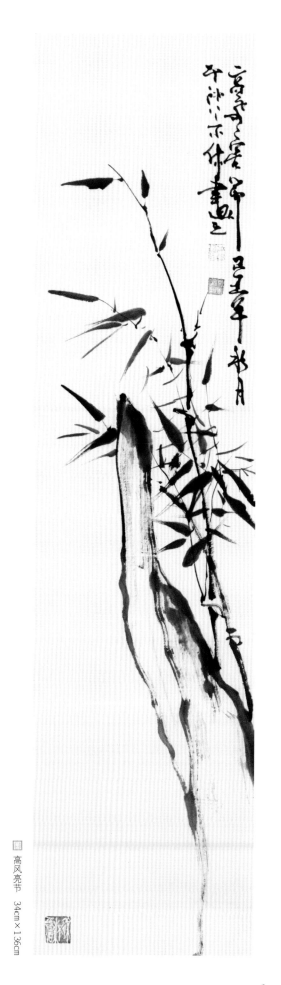

高风亮节 34cm×136cm

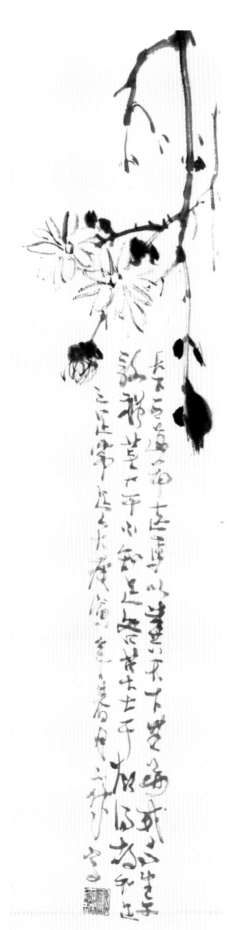

高标傲世　34cm×136cm

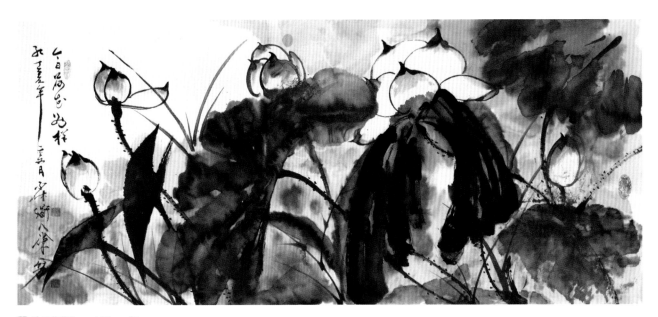

映日荷花之一　136cm×68cm

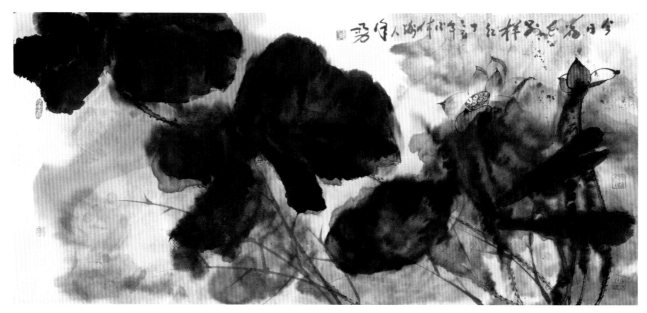

映日荷花之二　136cm×68cm

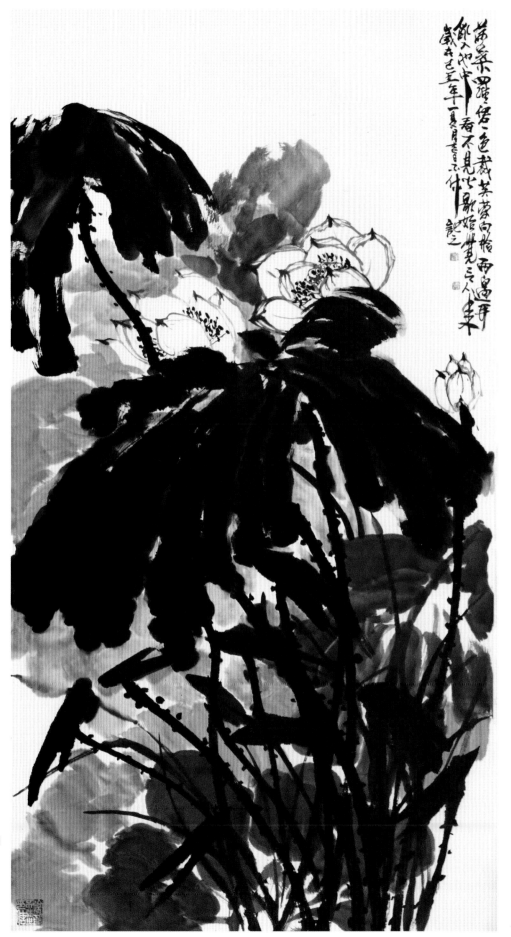

墨荷 68cm×136cm

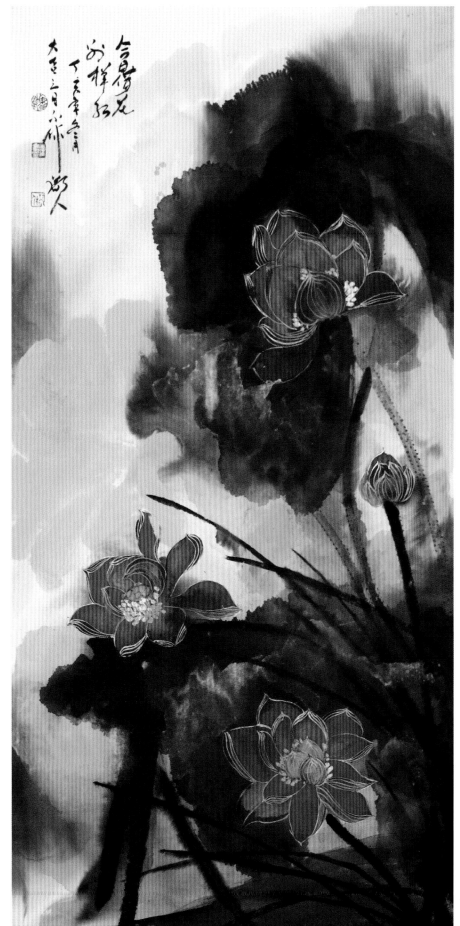

映日荷花之三　68cm×136cm

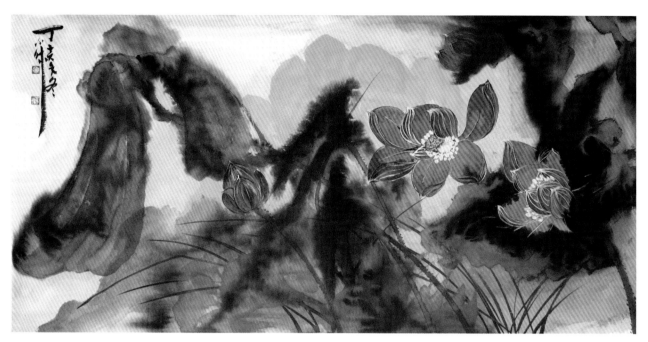

映日荷花之四　136cm×68cm

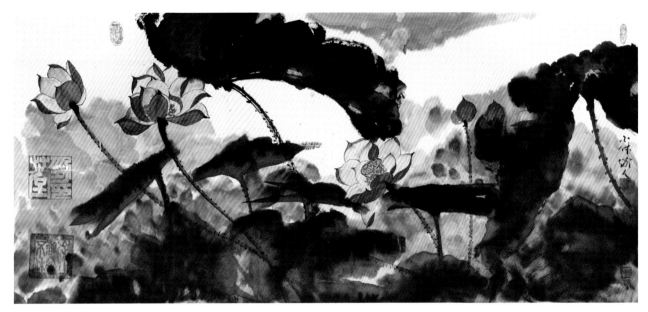

霞裳舞风　136cm×68cm

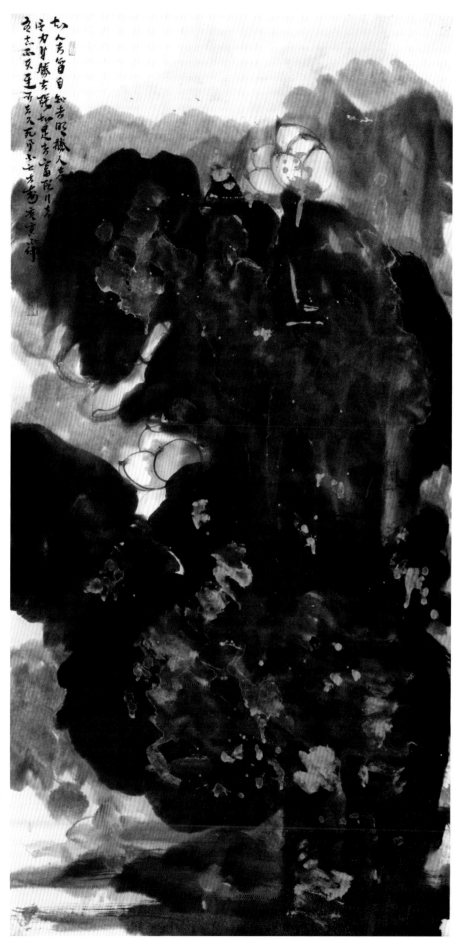

水殿风来暗香满　90cm×180cm

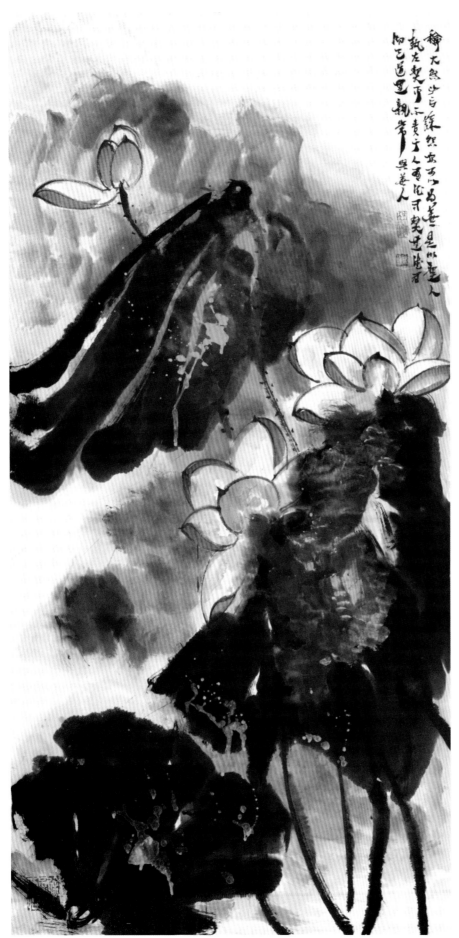

映日　68cm×136cm

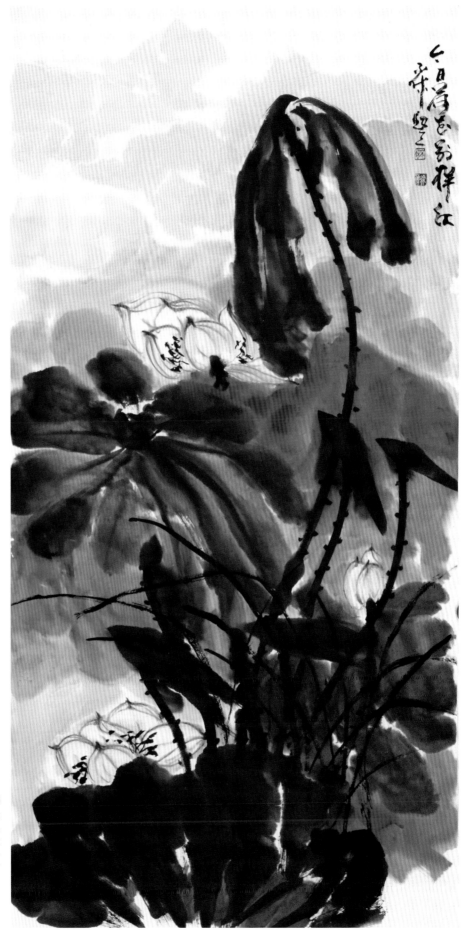

映日荷花之五　68cm×136cm

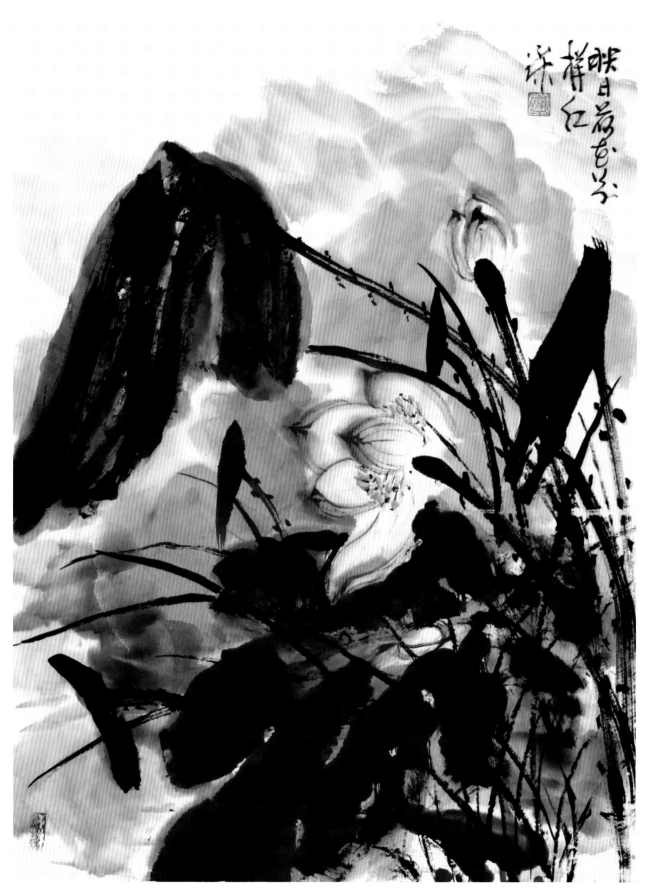

映日荷花色分
样红
深

吹口荷花之六　46cm×68cm

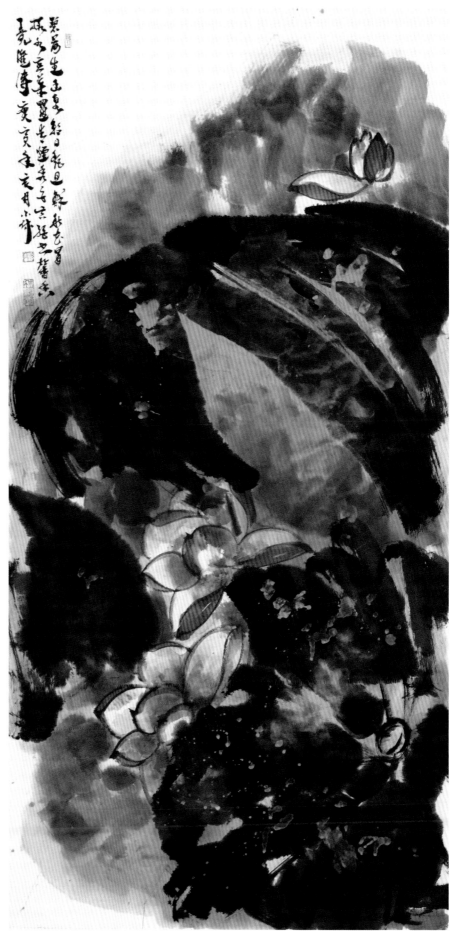

出污泥而不染

68cm×136cm

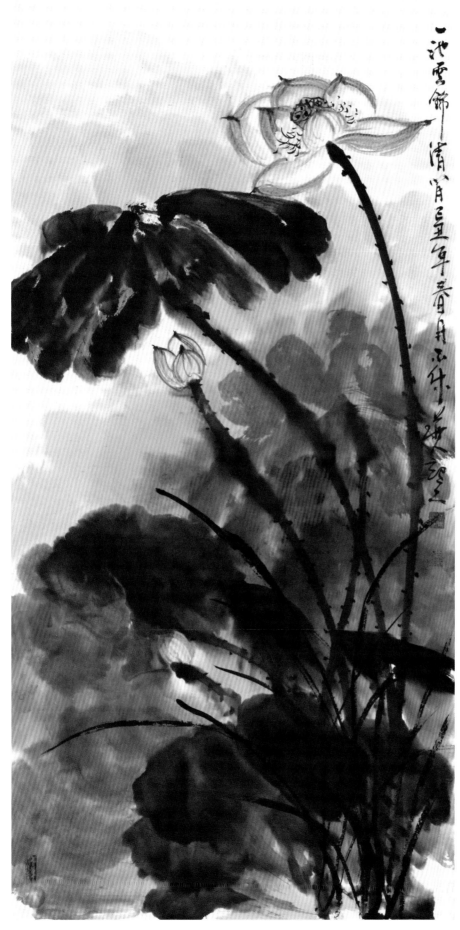

一池云锦清宵望年春月正徐勇望之

一池云锦清闲　68cm×136cm

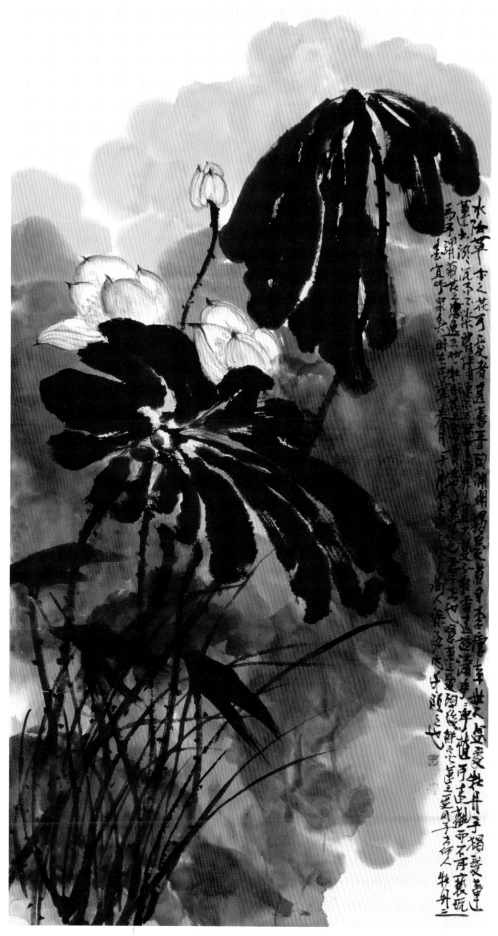

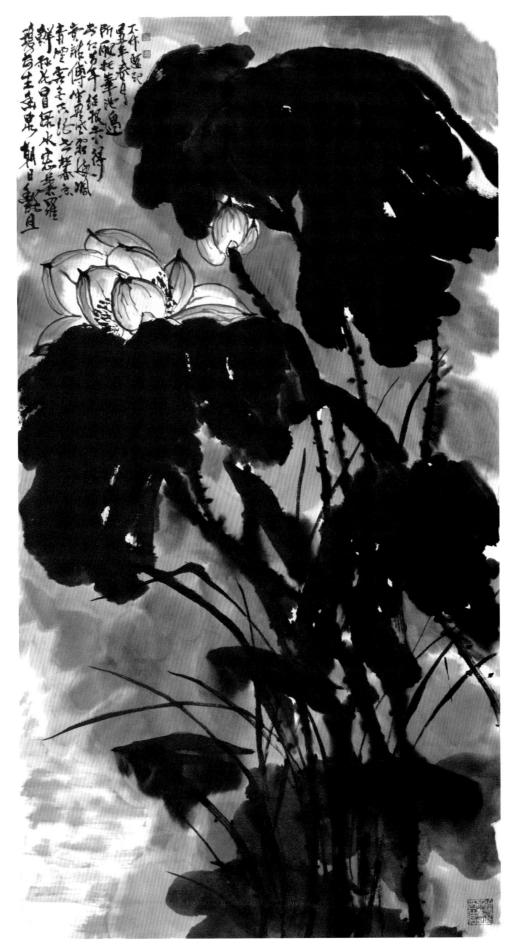

暗春 68cm×136cm

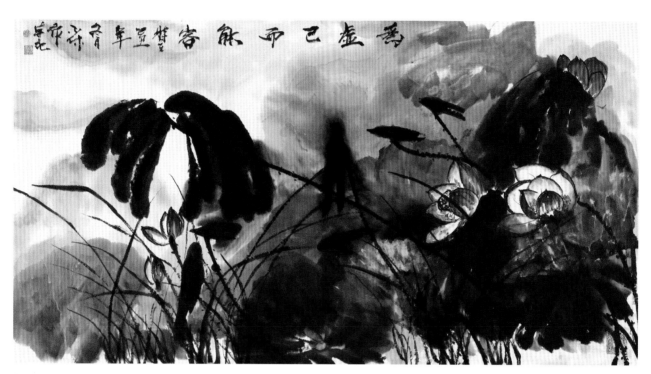

为虚己而能容　180cm×90cm

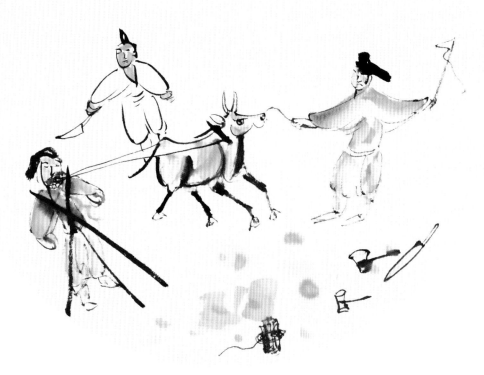

拔牙　45cm×45cm

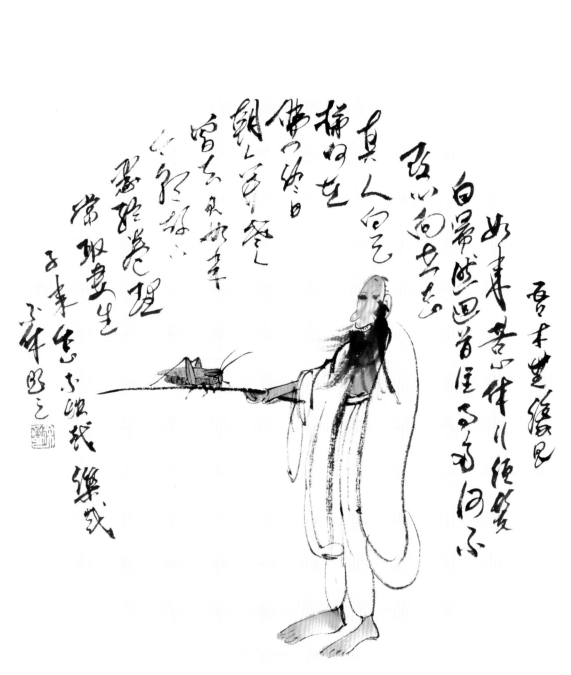

无缘见如来　45cm×45cm

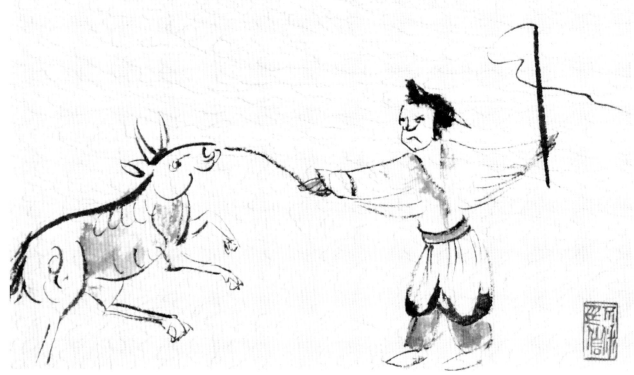

墼　45cm×45cm

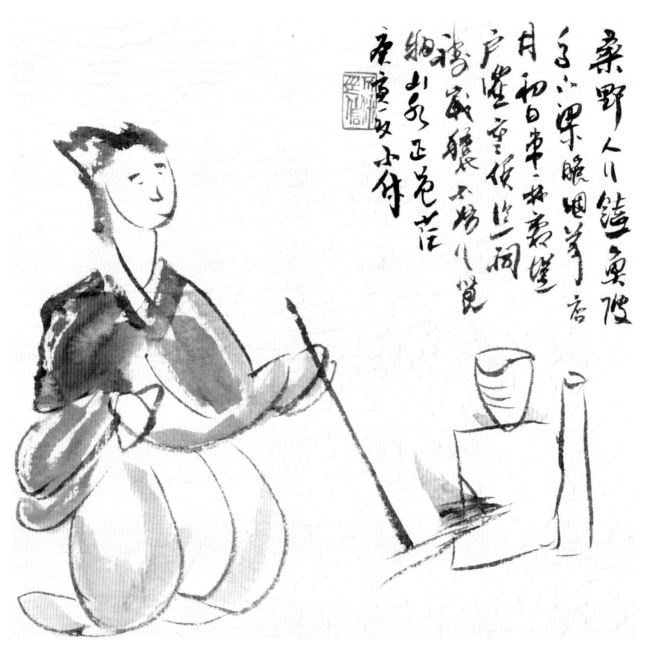

农炊　45cm×45cm

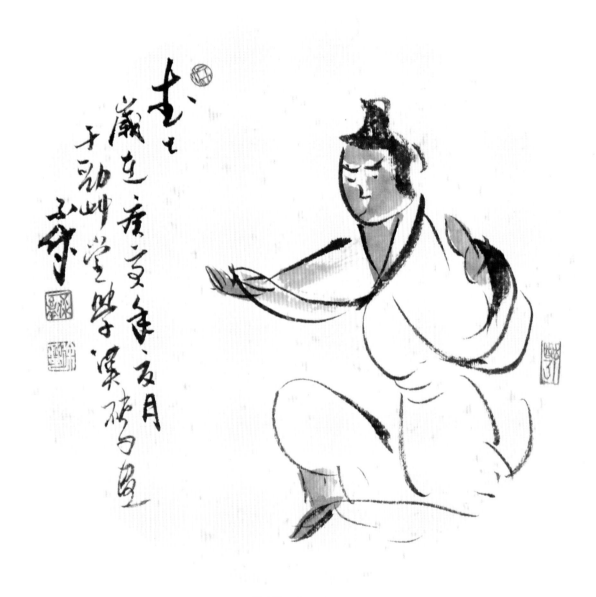

晨练　45cm×45cm

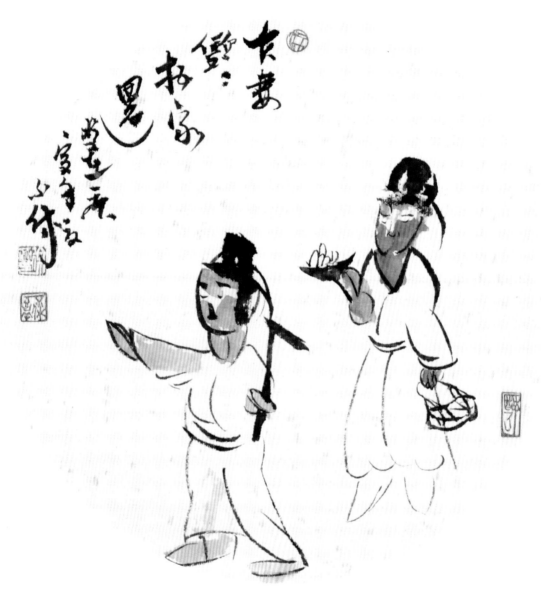

夫妻双双把家还　45cm×45cm

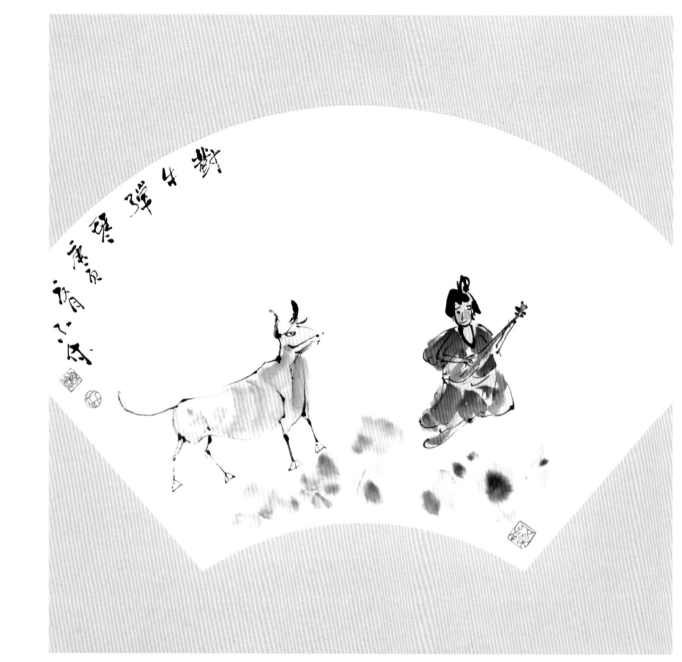

对牛弹琴　45cm×45cm

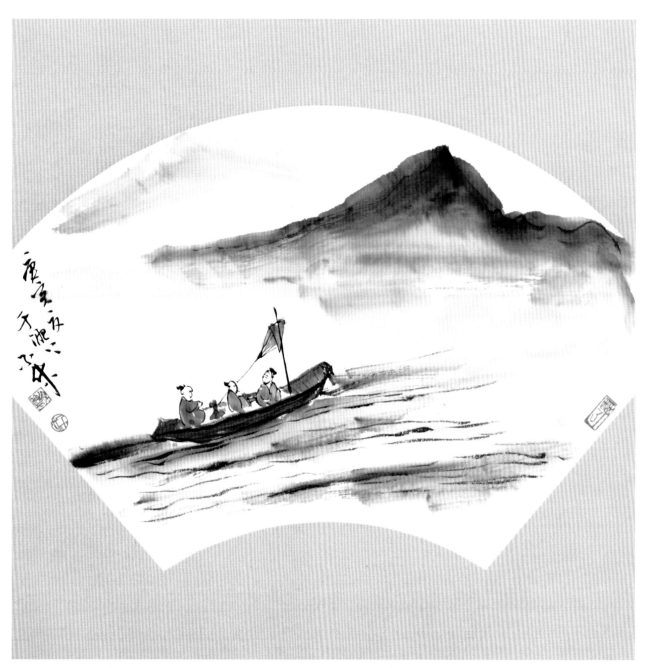

壮游　45cm×45cm

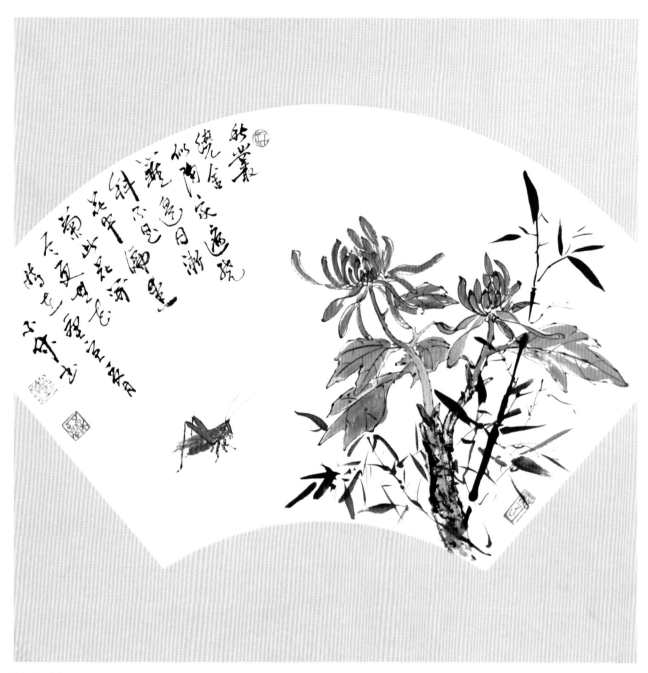

秋丛绕金　45cm×45cm

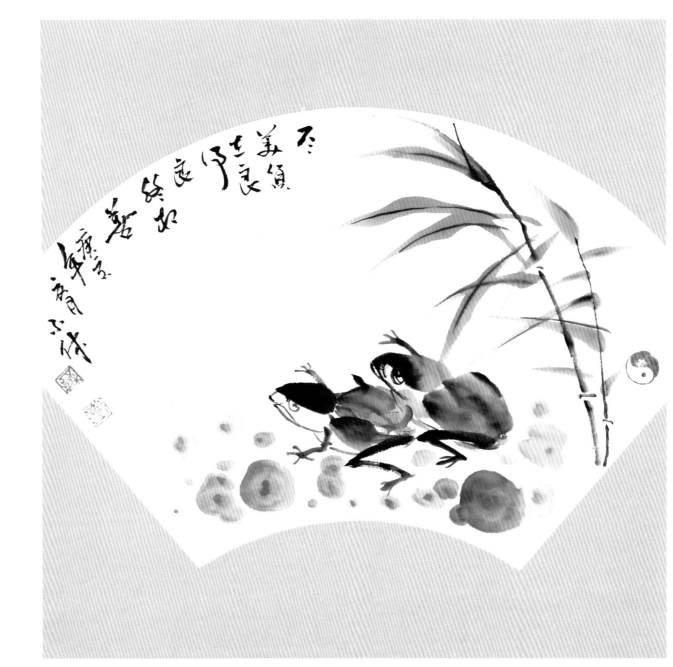

双蛙图　45cm×45cm

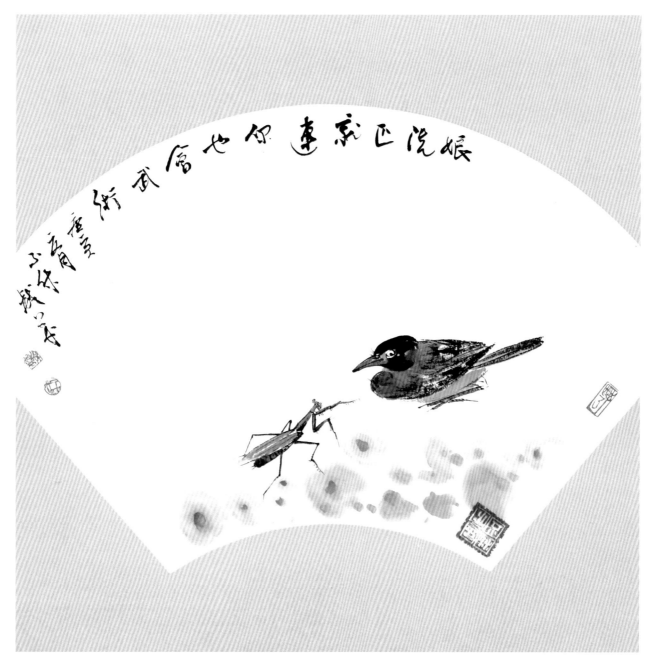

□ 相遇　45cm×45cm

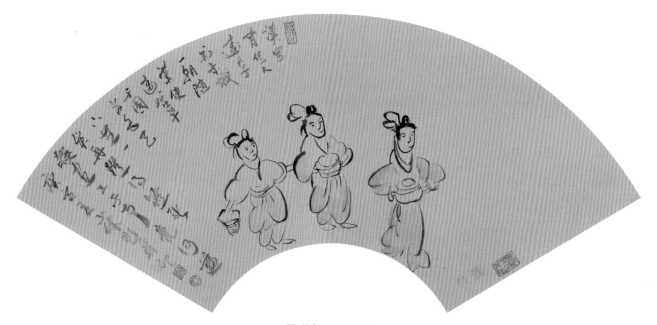

☐ 侍宴　45cm×45cm

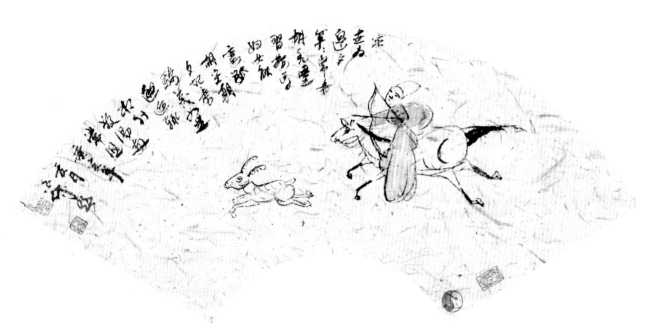

☐ 射鹿　45cm×25cm

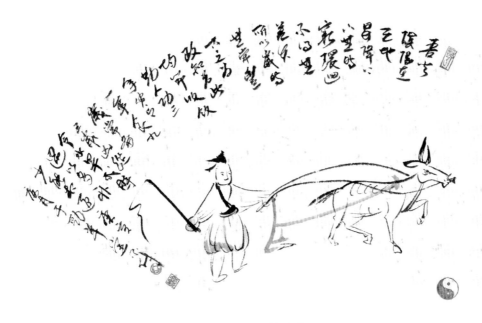

□ 农耕图　45cm×25cm

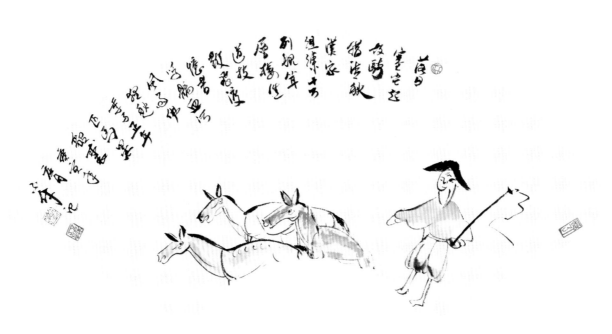

□ 牧归　45cm×25cm

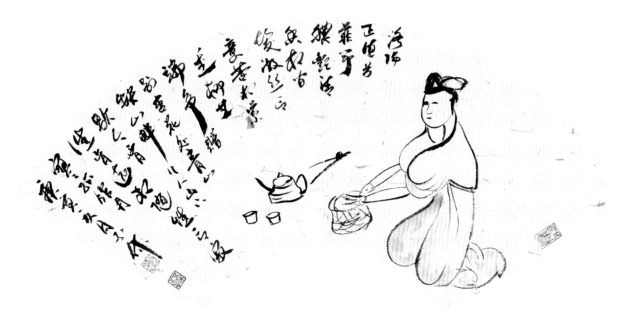

烹鲜煮茗待郎归　45cm×25cm

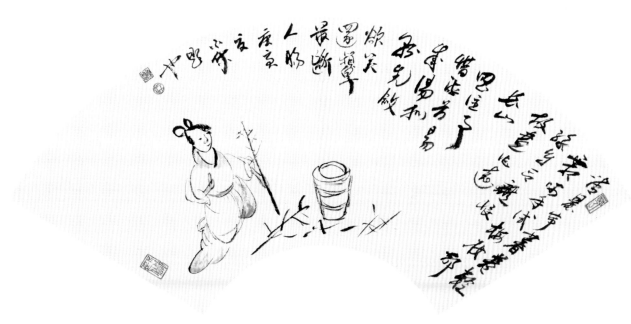

选苗图　45cm×25cm

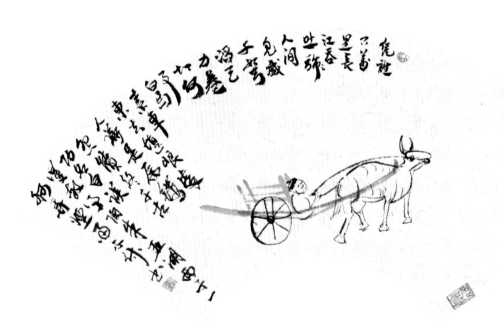

□ 闲情赋　136cm×34cm

□ 千里之行　45cm×25cm

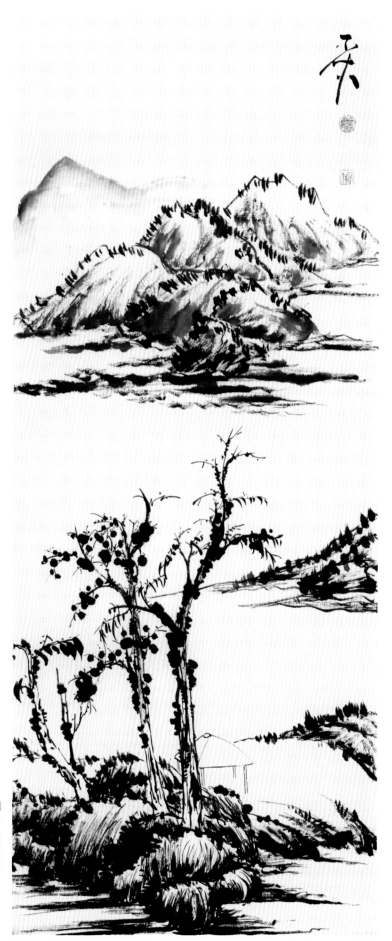

古人诗意之一 48cm×136cm

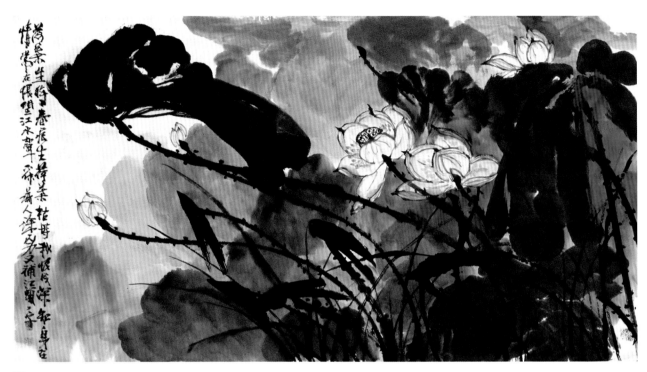

荷叶生时　160cm×90cm

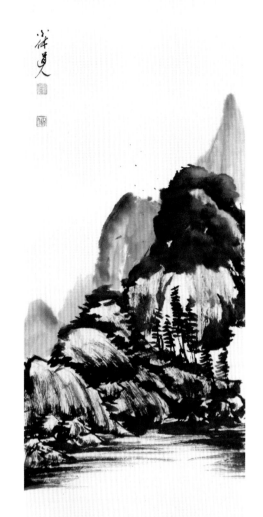

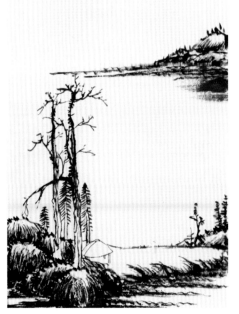

古人诗意之二　48cm×136cm

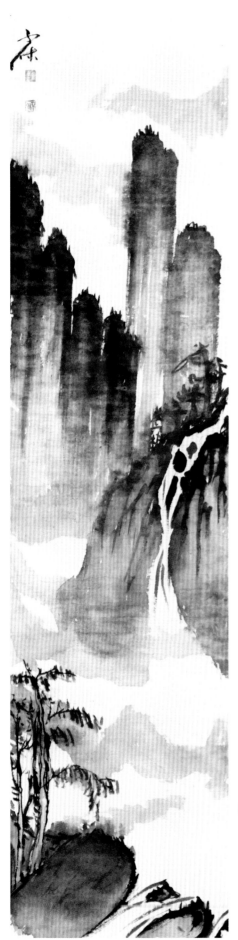

古人诗意之三　34cm×136cm

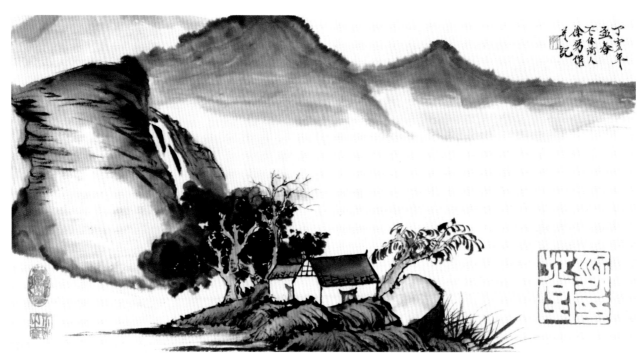

幽居 68cm×46cm

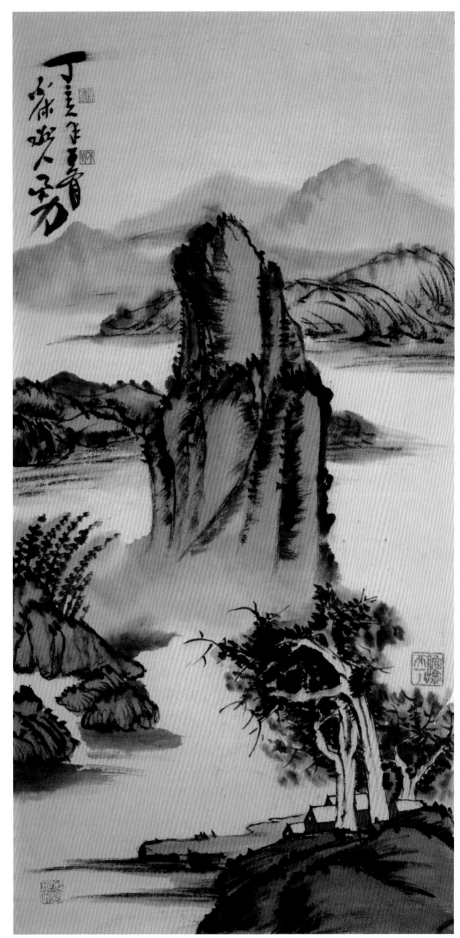

孤峰独秀

46cm×100cm

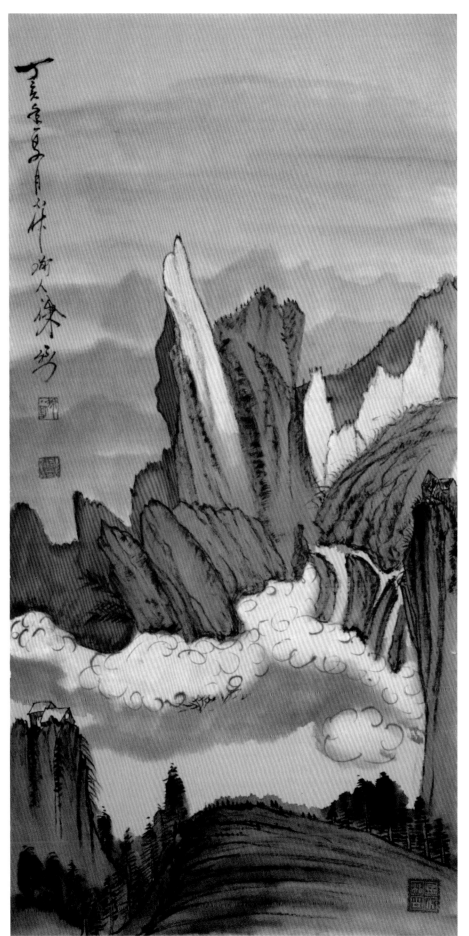

云拥峰秀　46cm×100cm

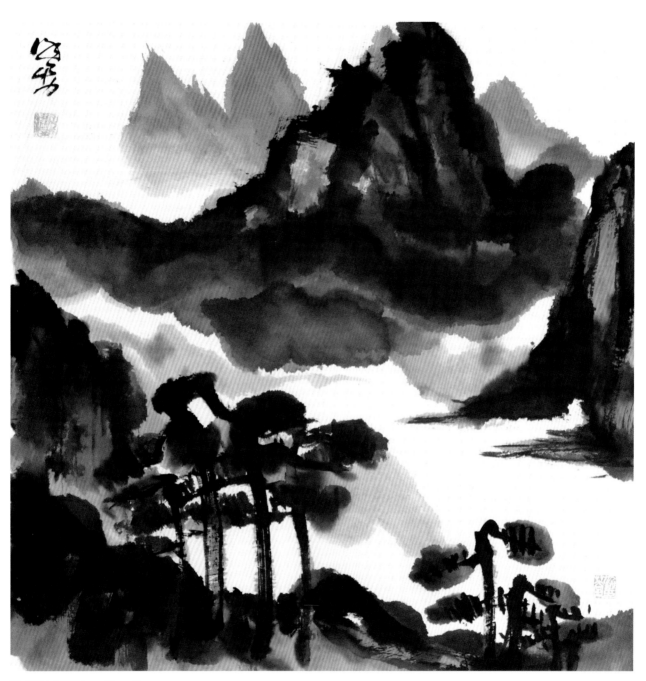

泼彩山水系列之一　68cm×68cm

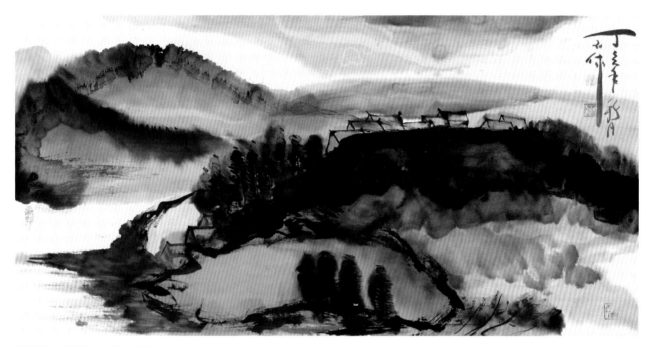

泼彩山水系列之二　68cm×46cm

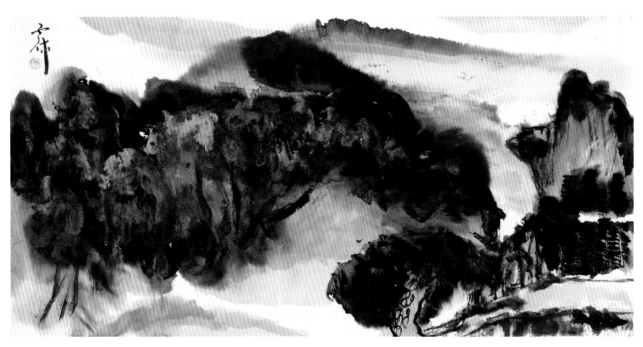

泼彩山水系列之三　90cm×46cm

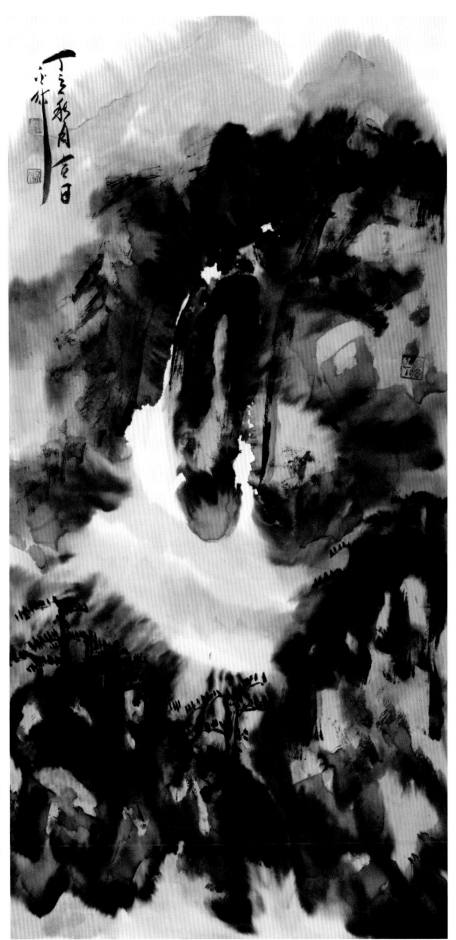

泼彩山水系列之四

34cm×100cm

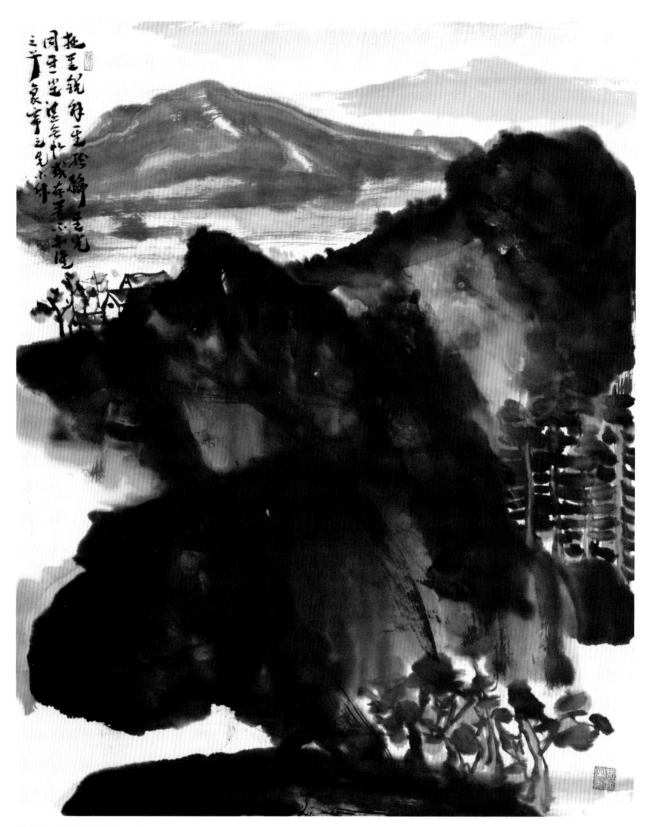

泼彩山水系列之五 68cm×78cm

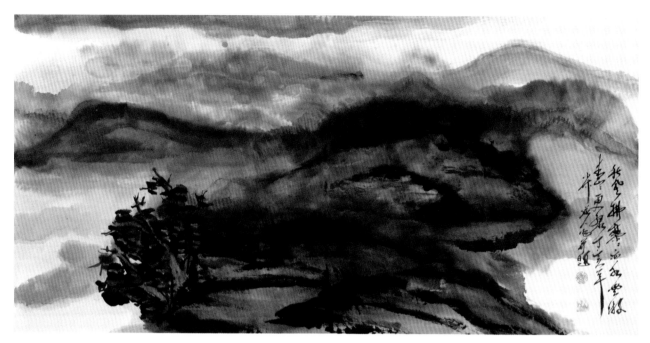

泼彩山水系列之六　90cm×46cm

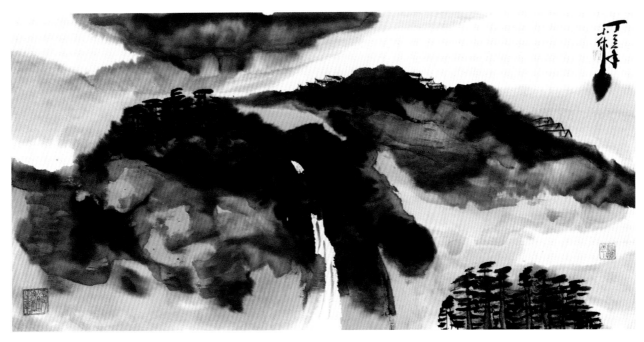

泼彩山水系列之七　90cm×46cm

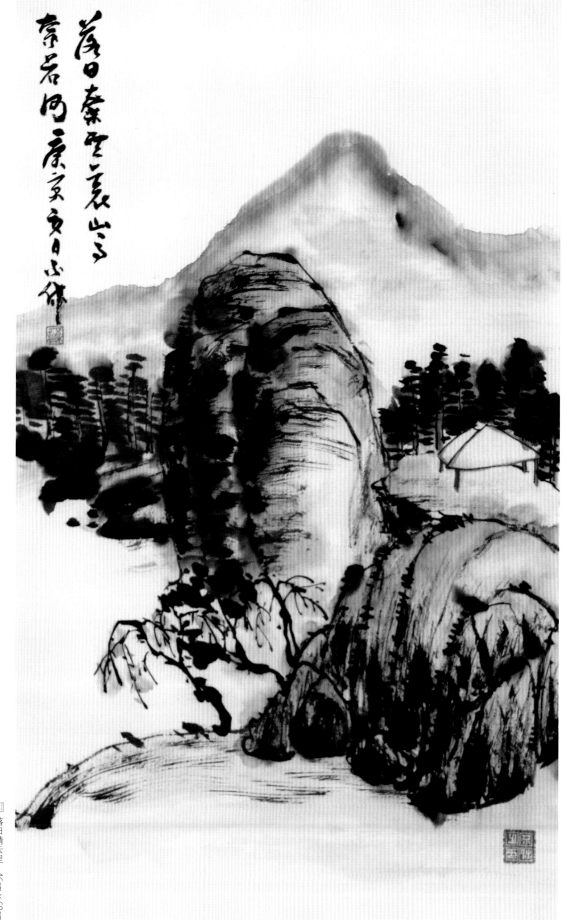

落日秦云落山下
崇岩何处几夏日小桥

落日晴云里　46cm×68cm

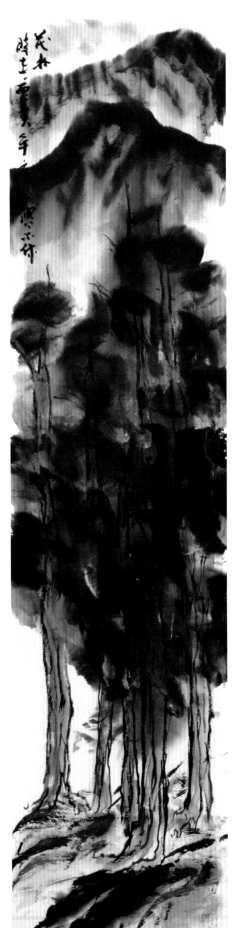

茂林蔽遥山 34cm×136cm

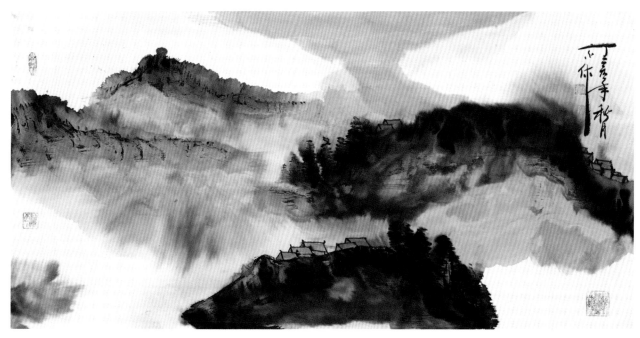

泼彩山水系列之八　68cm×46cm

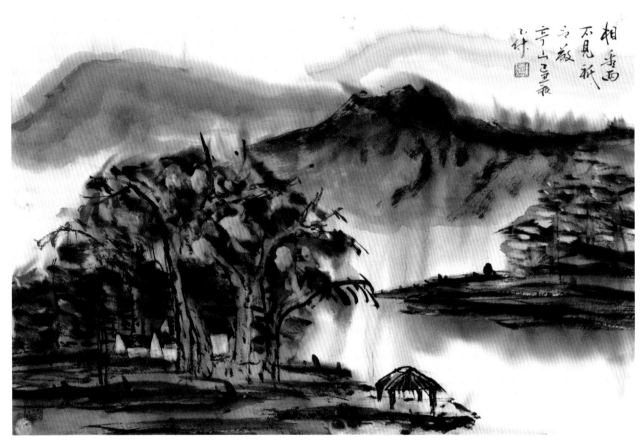

清凉世界　68cm×46cm

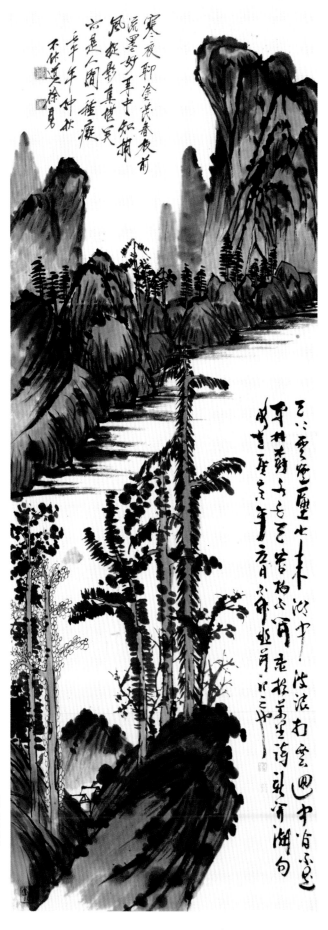

松峰耸峙 47cm×136cm

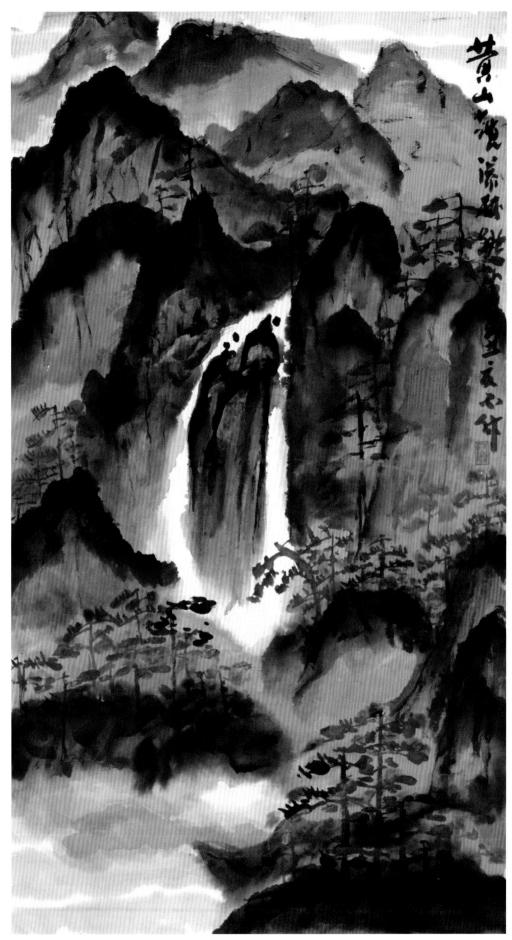

黄山观瀑
68cm×136cm

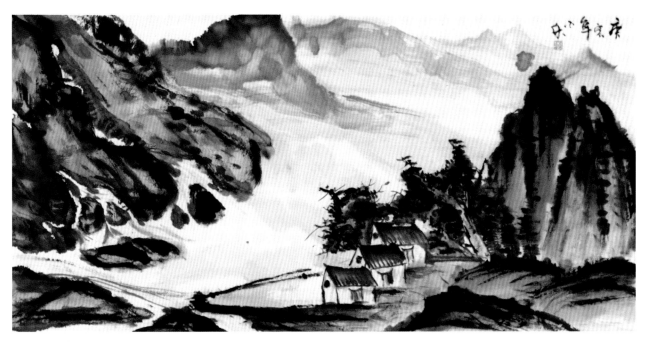

卧闻江流拍岸声　90cm×46cm

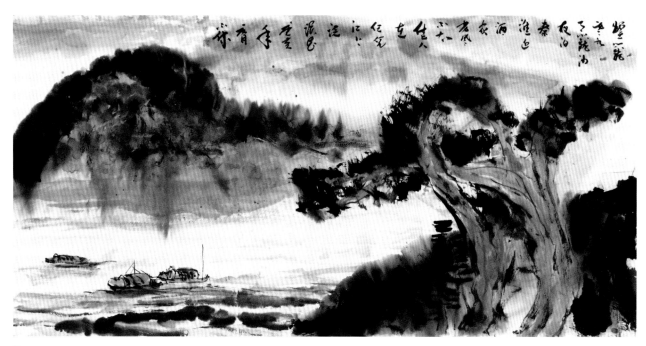

烟笼寒水　136cm×68cm

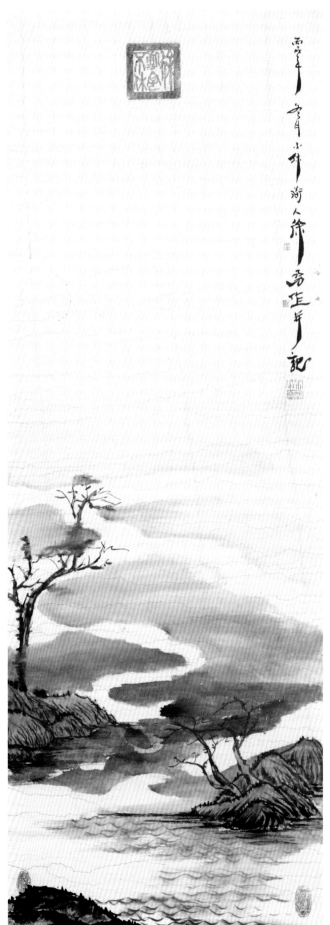

幽远浩渺接大荒 34cm×130cm

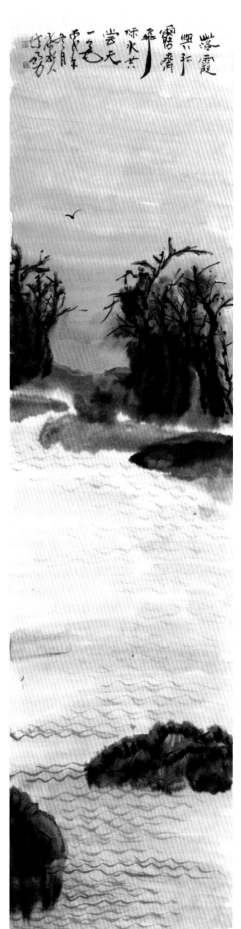

落霞与孤鹜齐飞 34cm×136cm

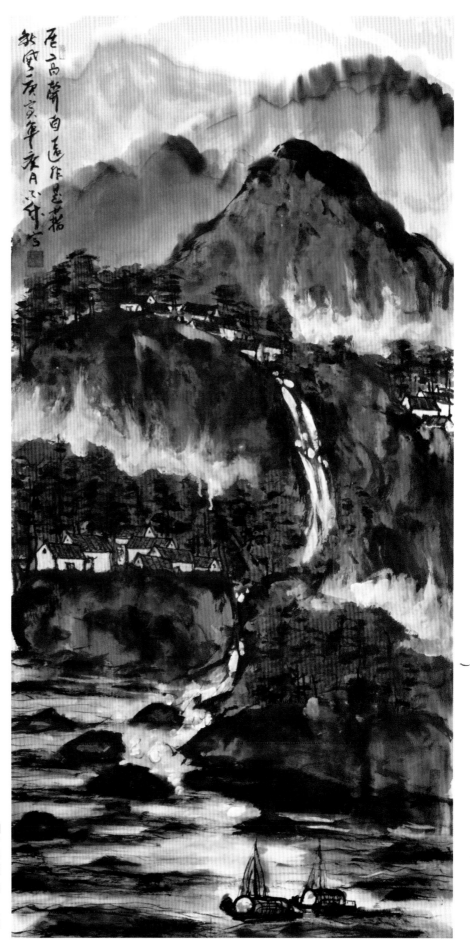

居高声自远非作是藉秋风 二庚寅年夏月 □□□

□ 万山红遍 68cm×136cm

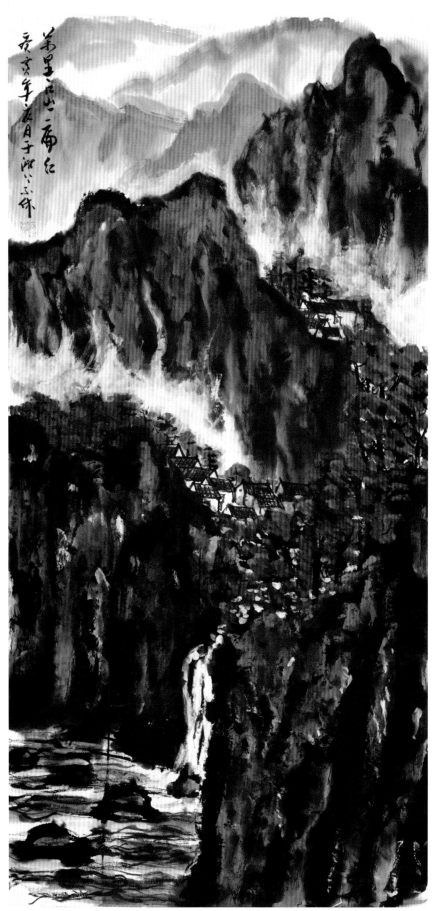

万里江山 一片红　68cm×136cm

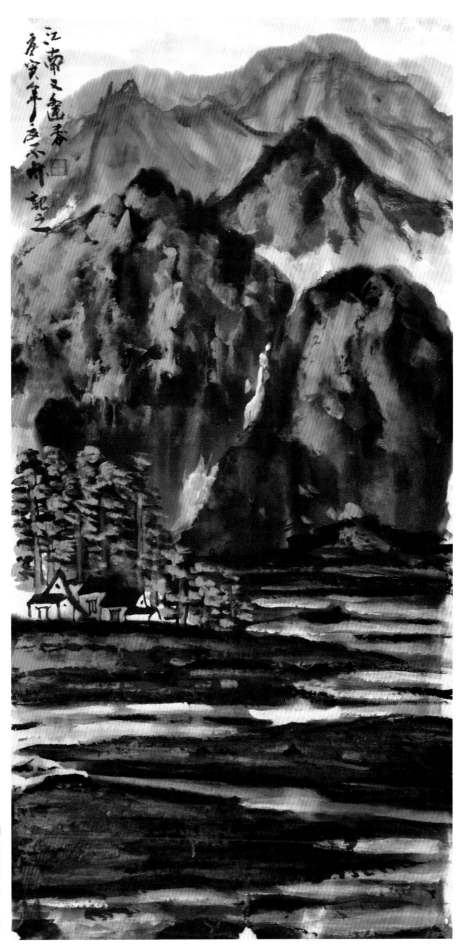

江南又逢春
庚寅年庚寅月
记之

江南春浓　68cm×136cm

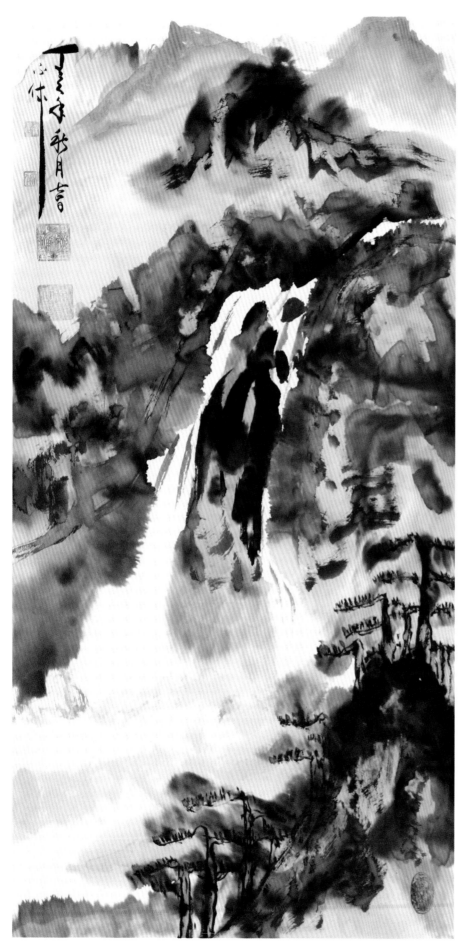

飞流直下　68cm×136cm

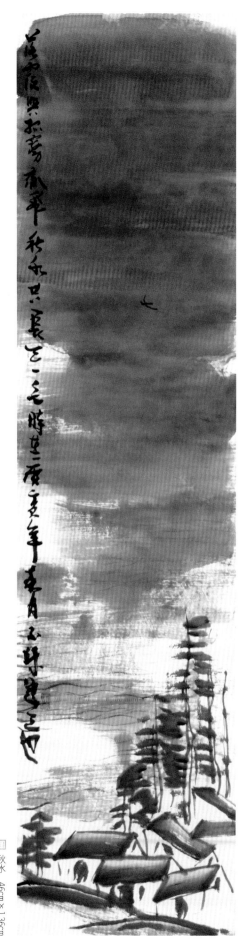

秋水 46cm×136cm

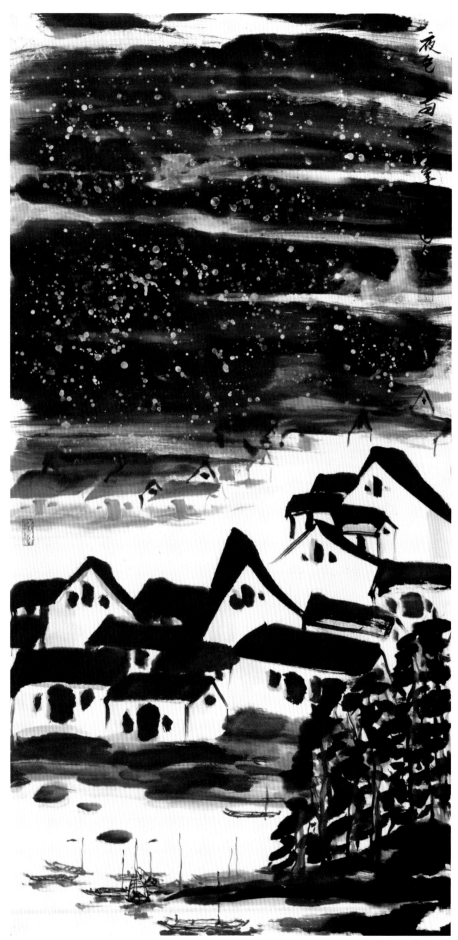

渔村夜月　68cm×136cm

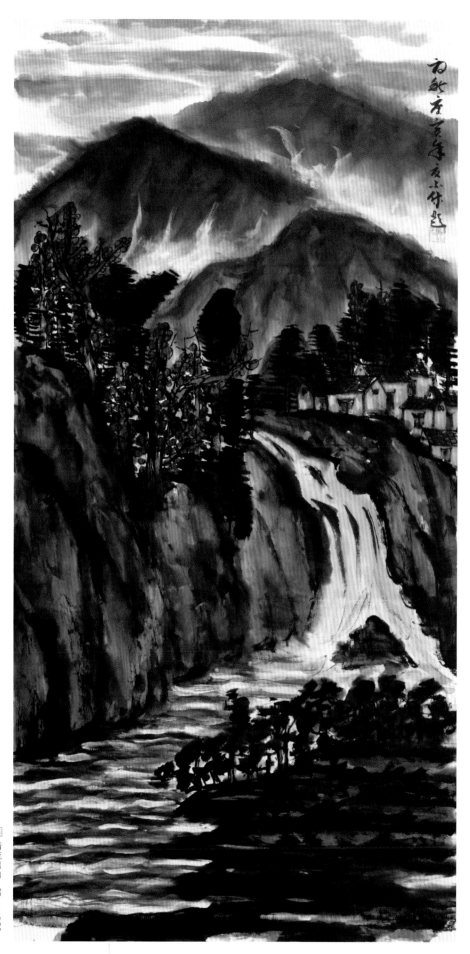

清流出山　68cm × 36cm

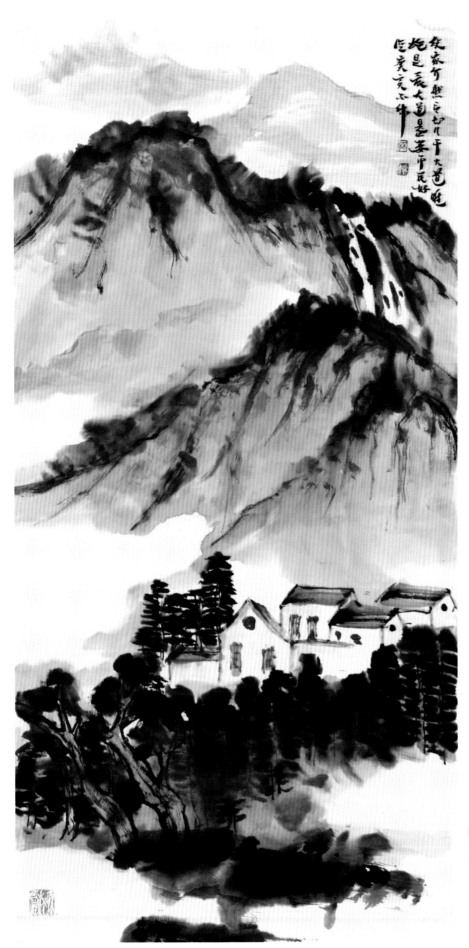

绿树浓阴　46cm×100cm

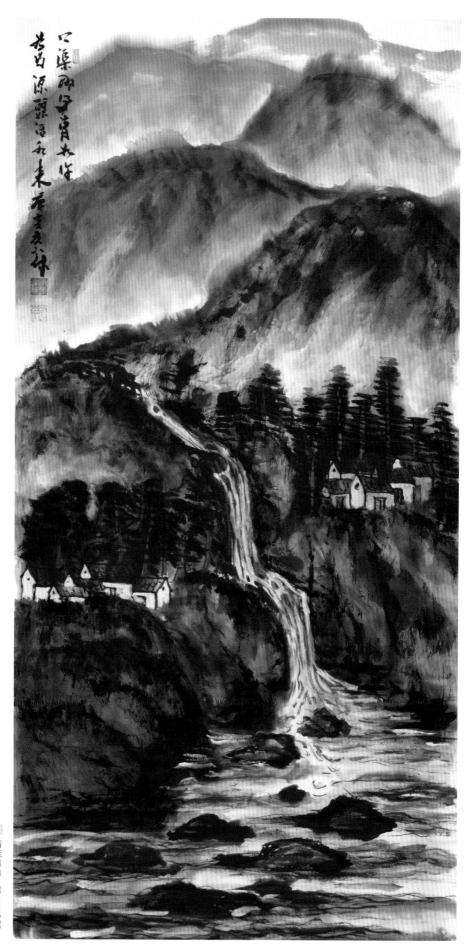

问渠哪得清如许
为有源头活水来
乙巳之春 徐勇书庆六林

清流出山
68cm×136cm

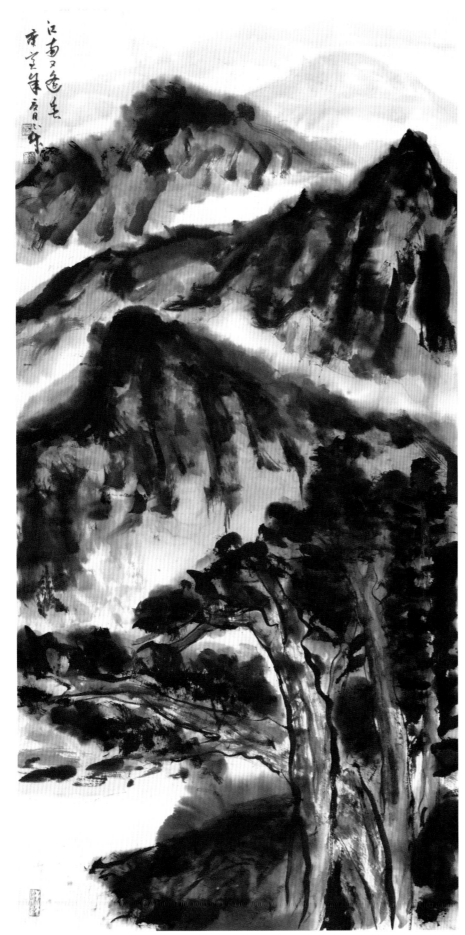

浓阴叠嶂 68cm×136cm

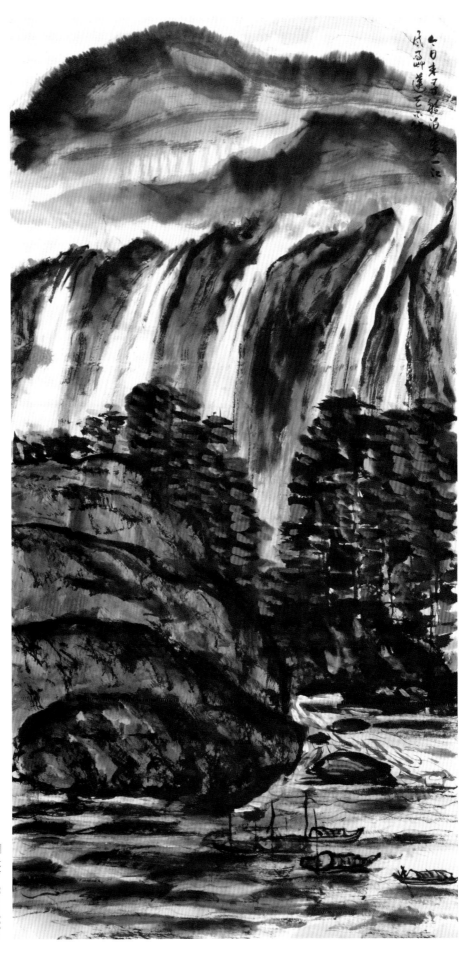

龙吟

68cm×136cm

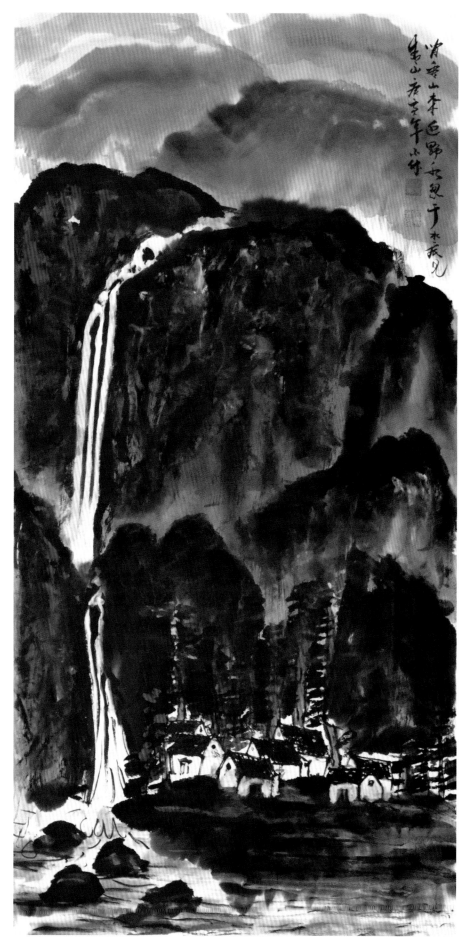

山高水长 68cm≈136cm

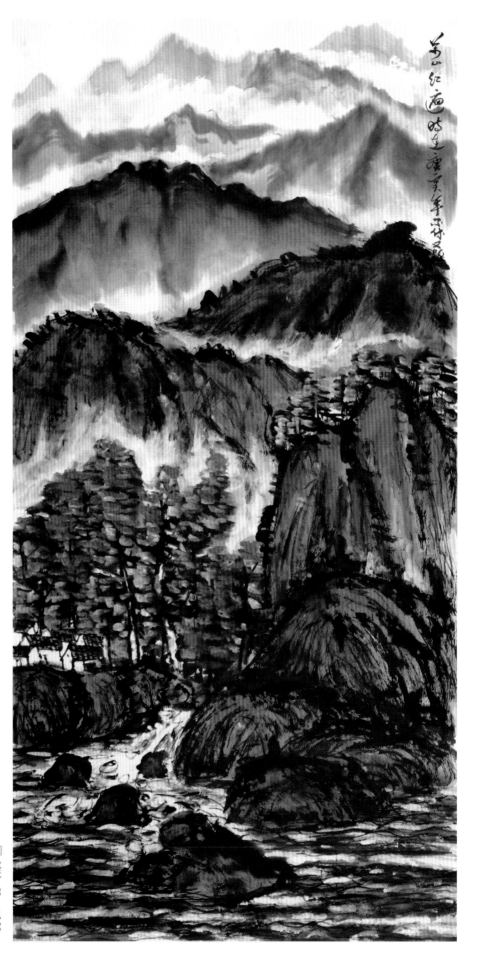

秋光　68cm×136cm

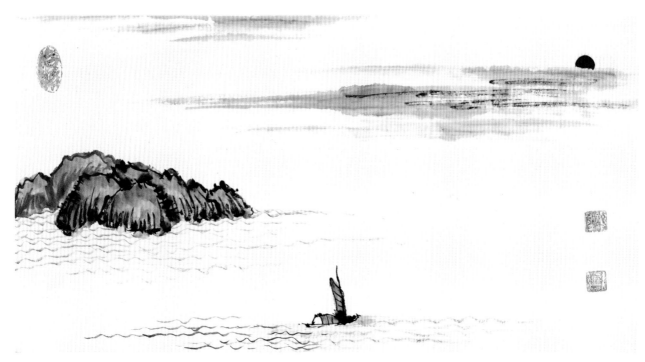

江波浩渺　68cm×46cm

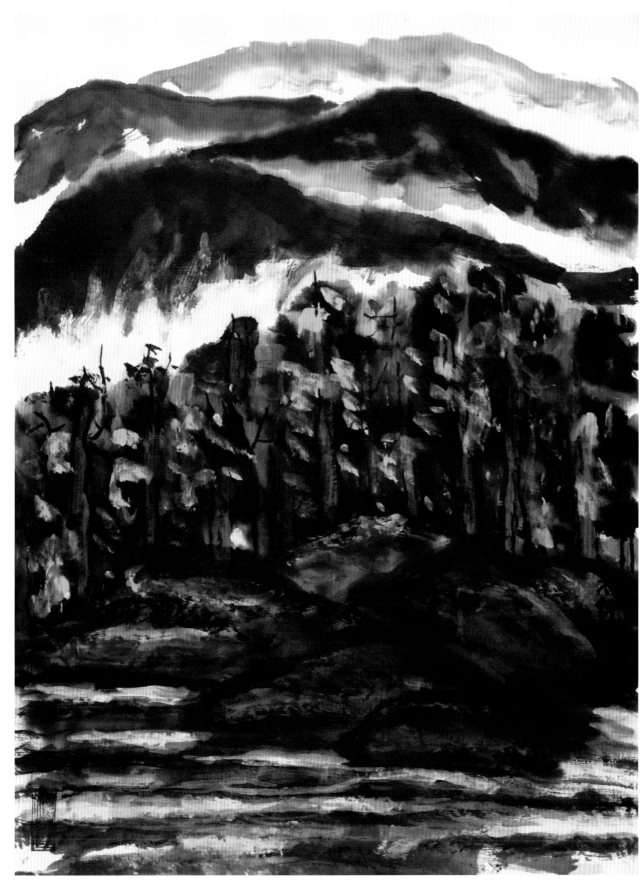

绿色屏障 46cm×100cm

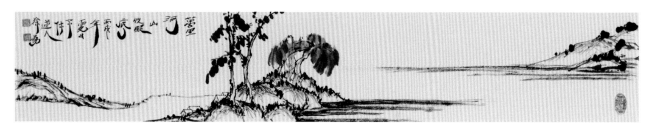

□ 万里河山收眼底　136cm×22cm

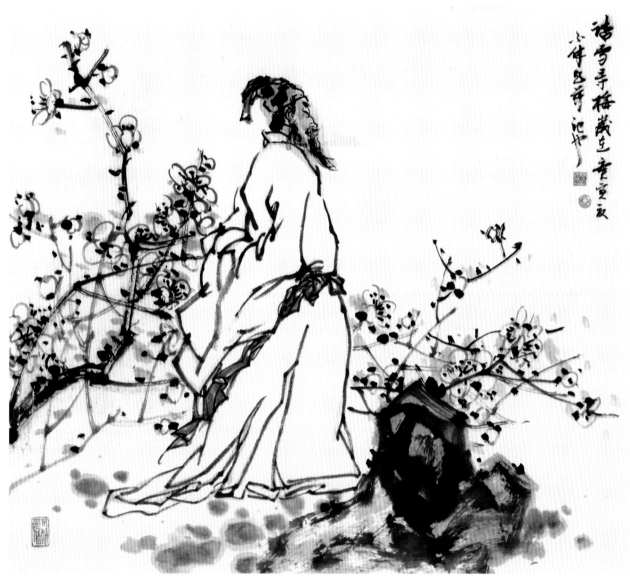

踏雪寻梅图　50cm×60cm

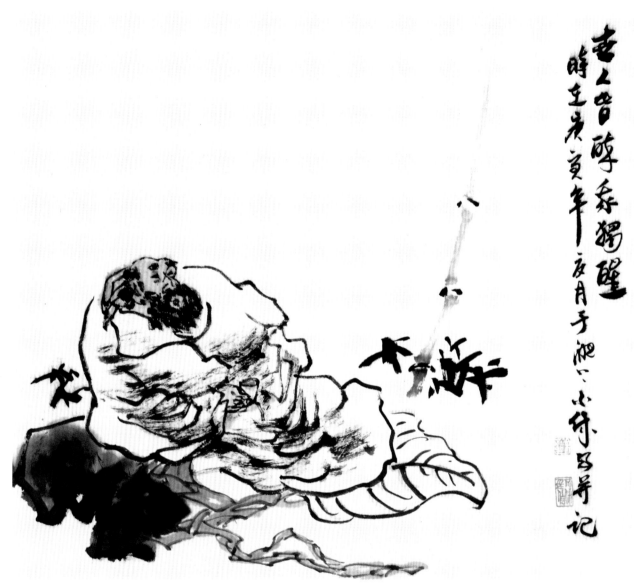

众人皆醉　50cm×50cm

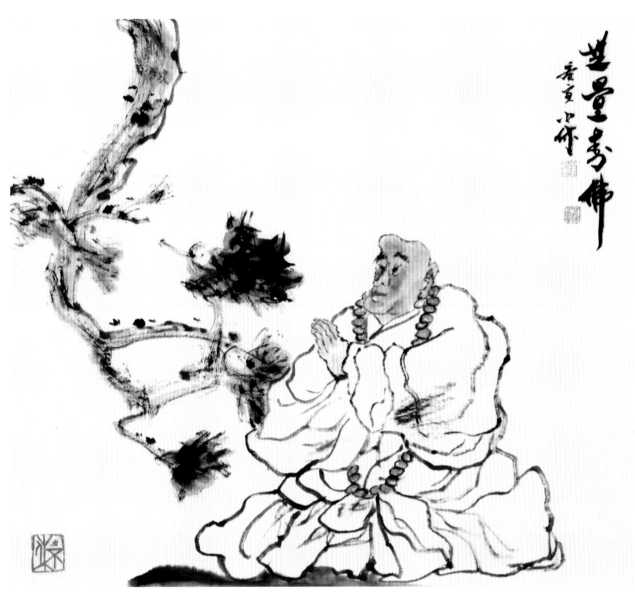

无量寿佛　50cm×50cm

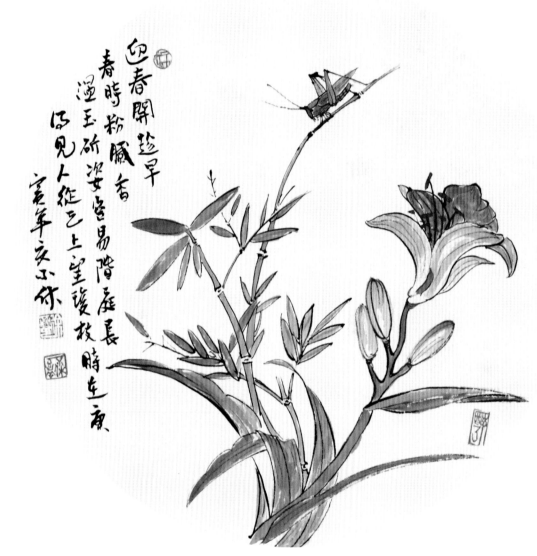

迎春开趁早　45cm×45cm

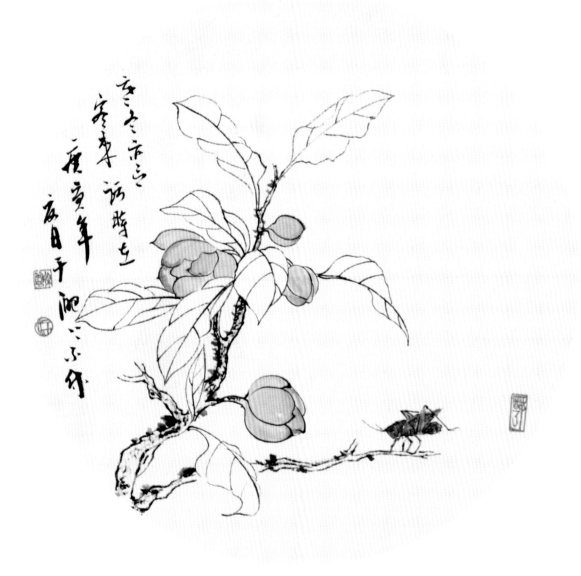

花卉小品 45cm×45cm

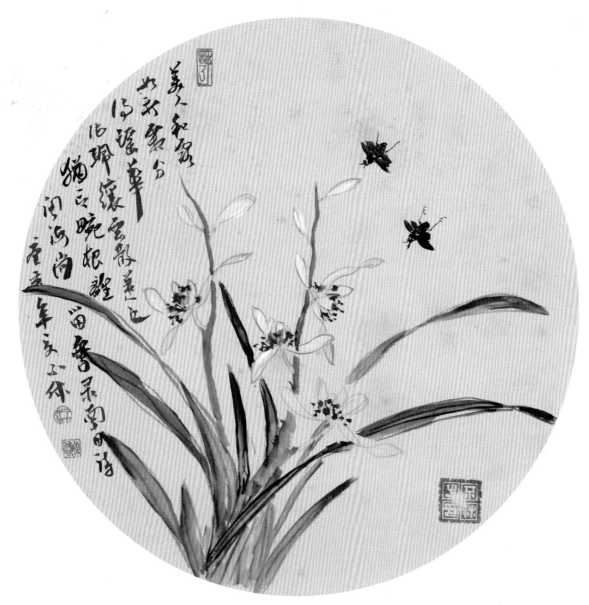

图 美人和露　45cm×45cm